弘司作品集　翼之輪舞

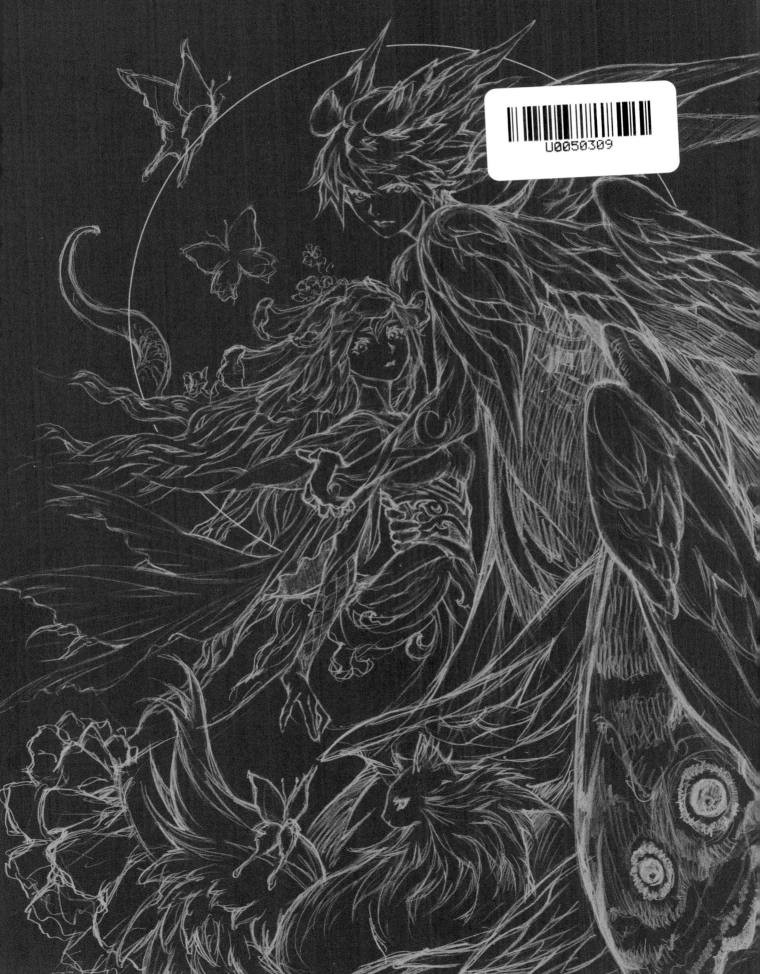

Contents

Original Works

原創作品

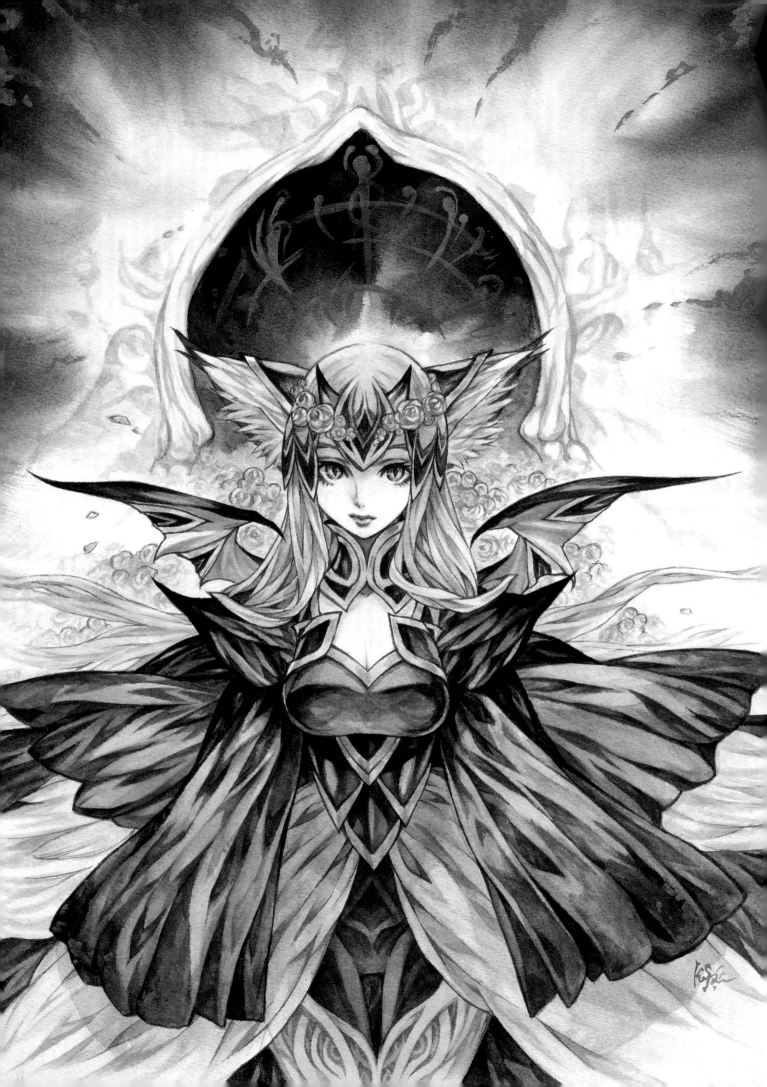

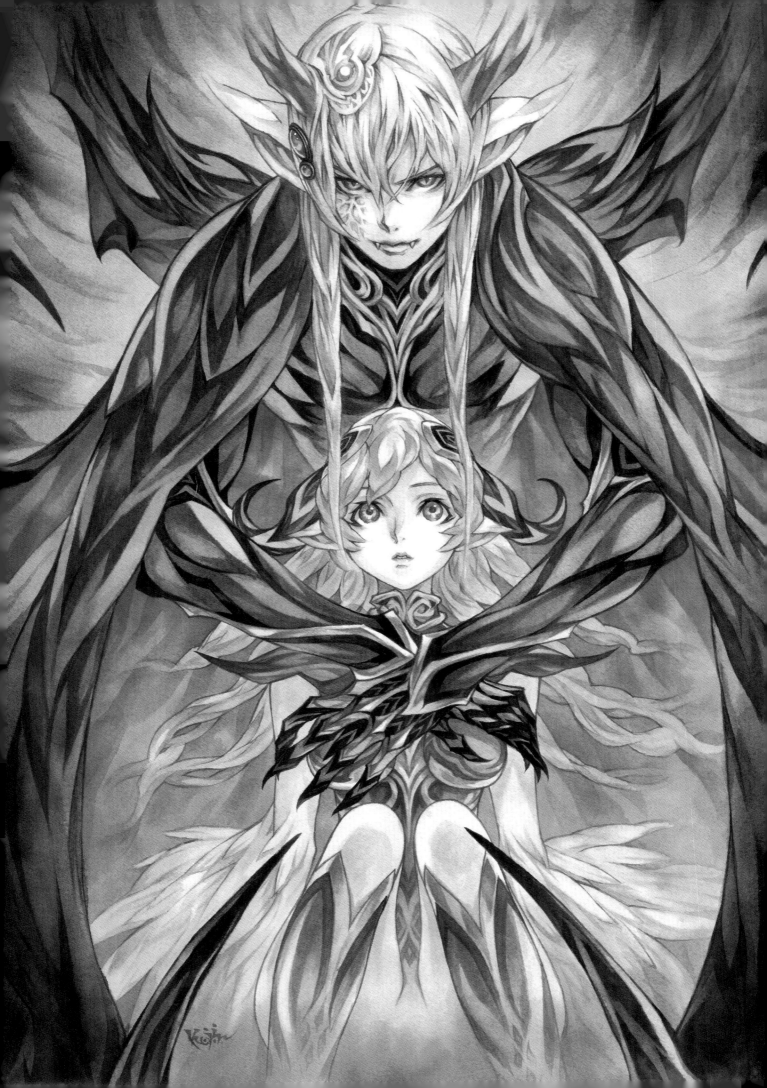

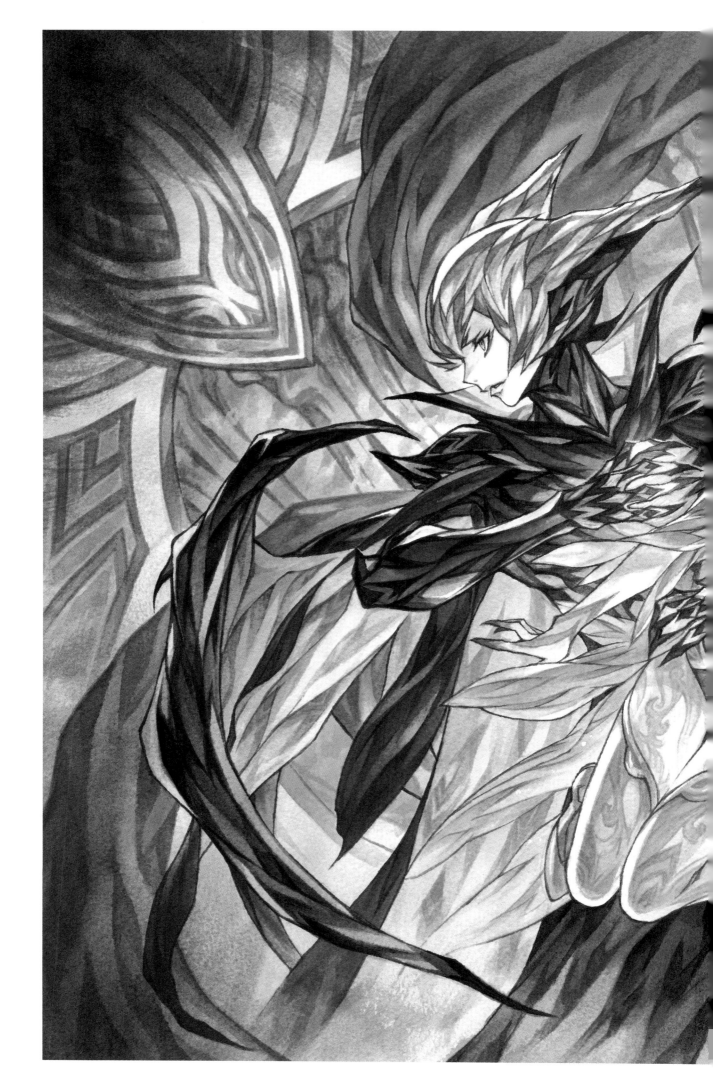

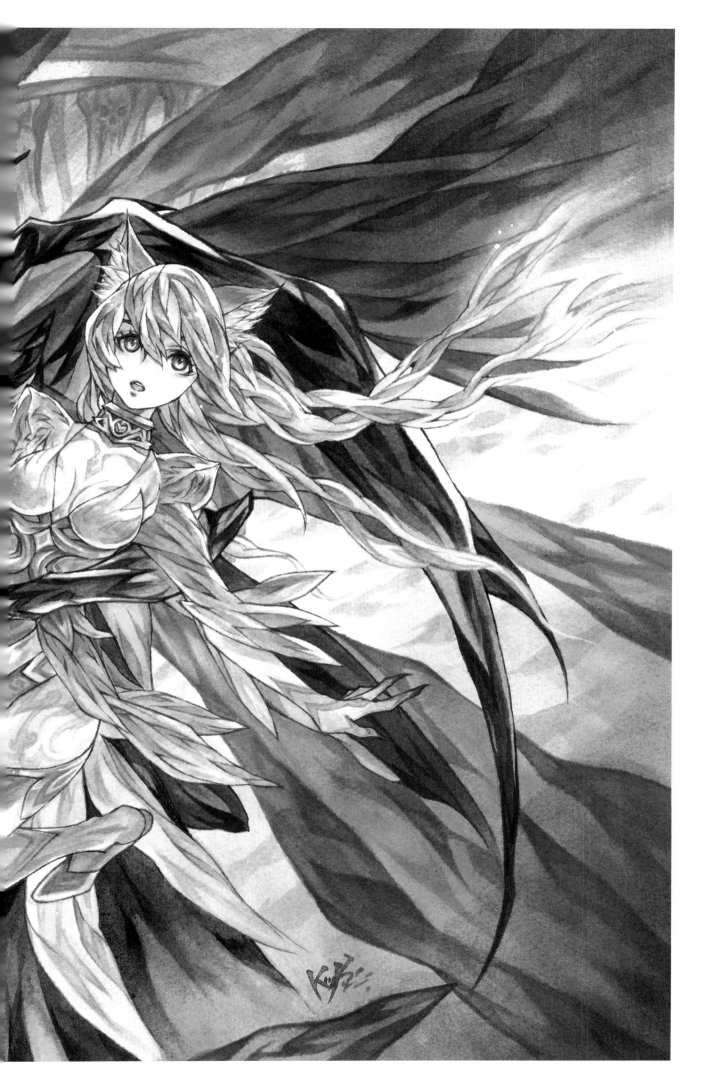

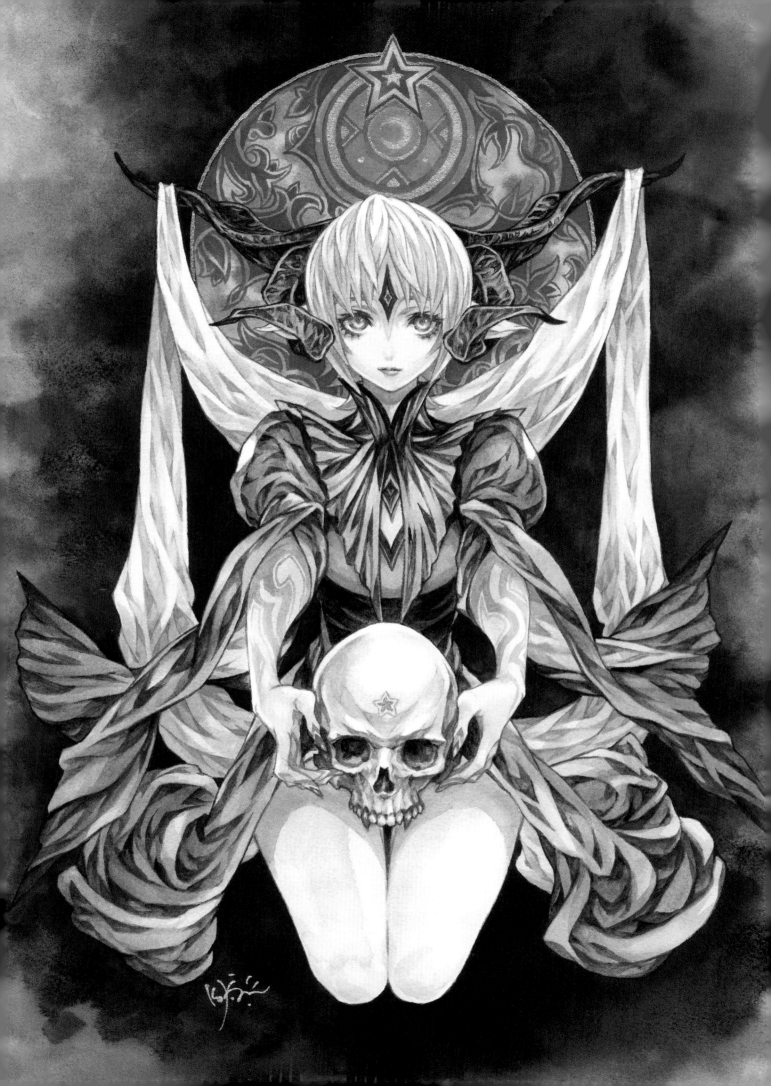

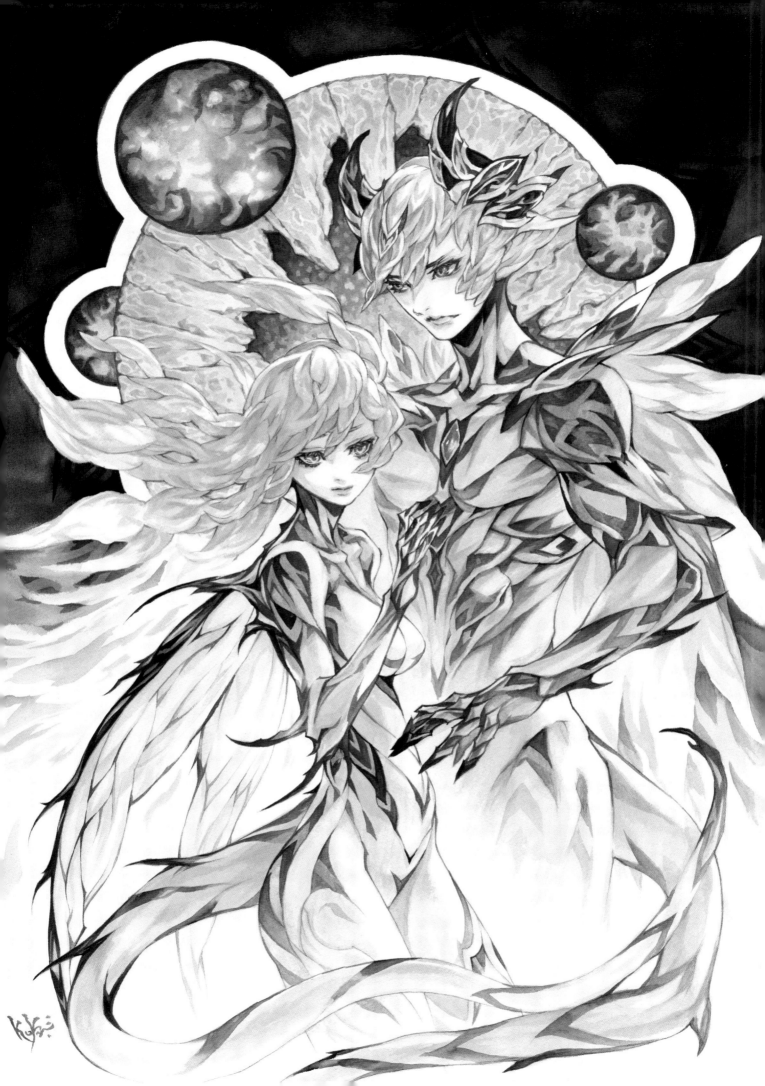

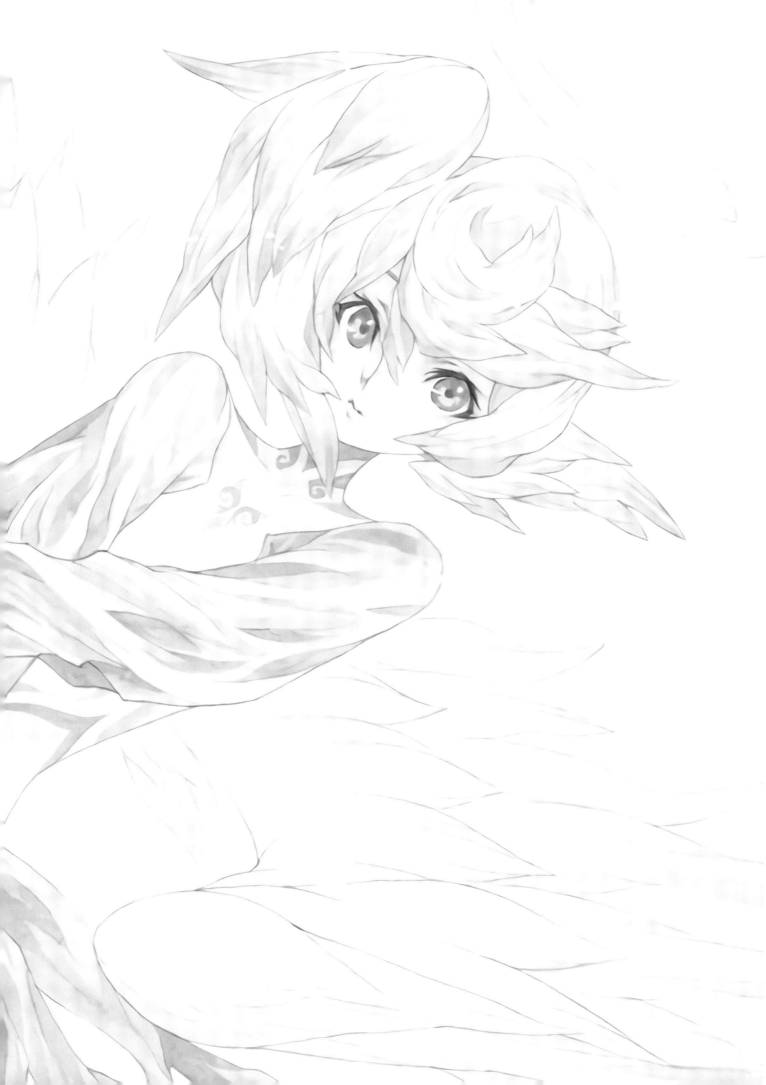

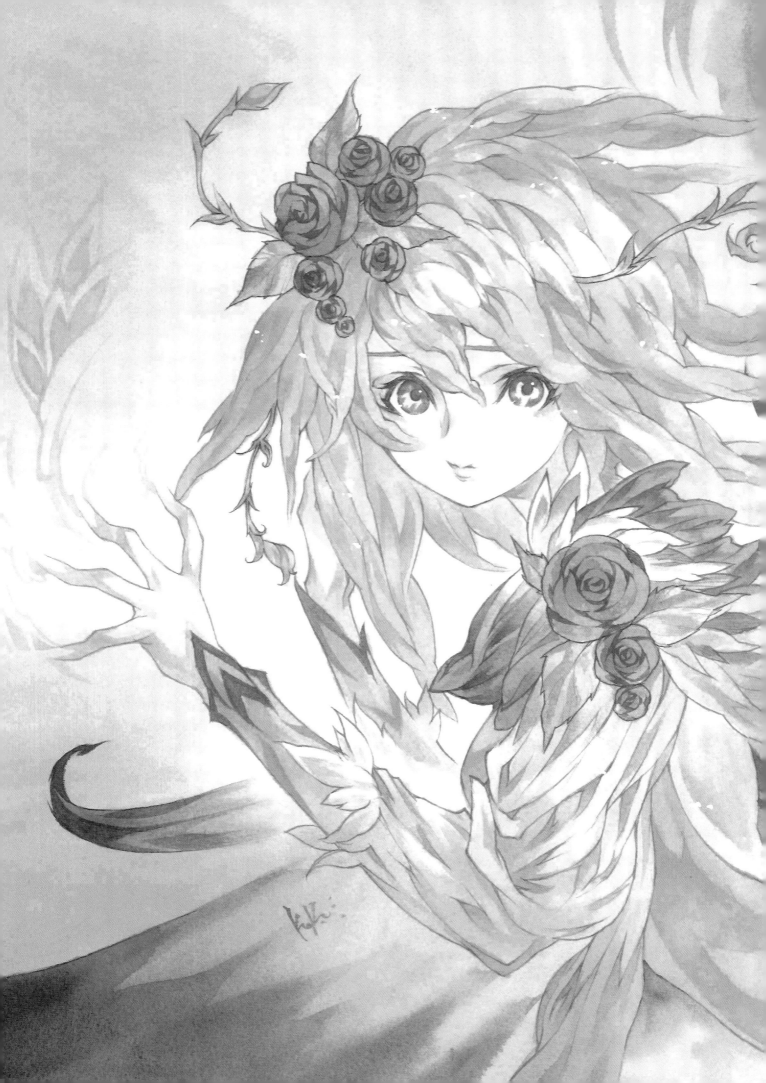

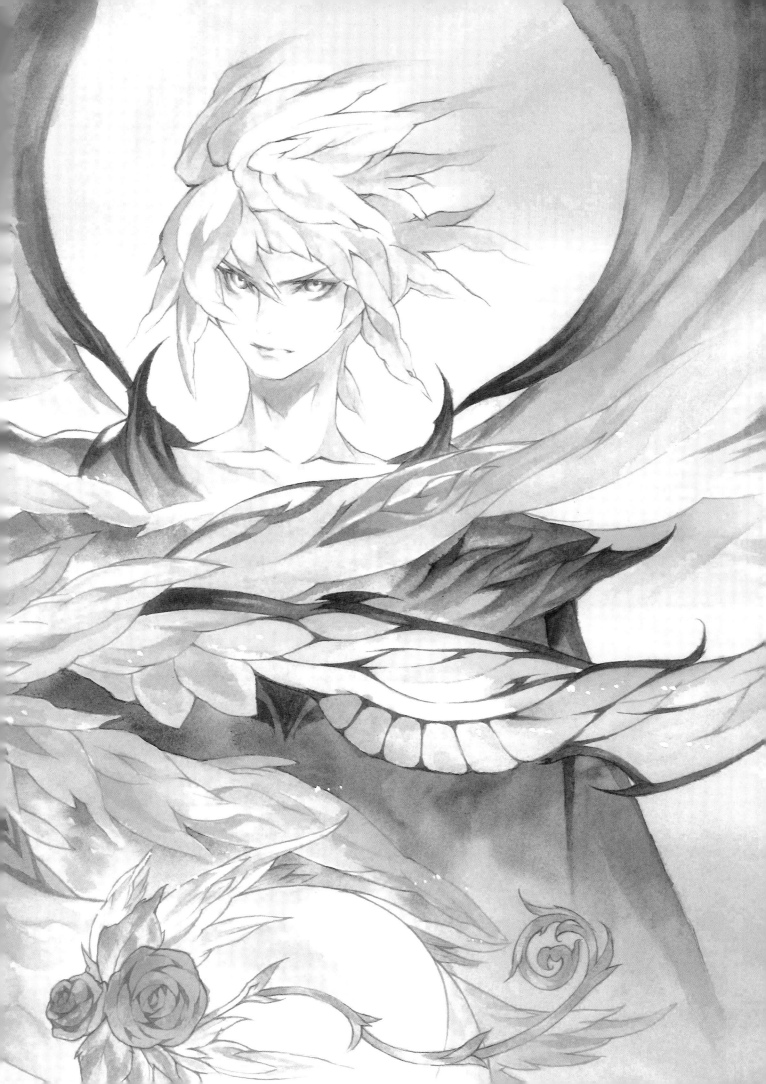

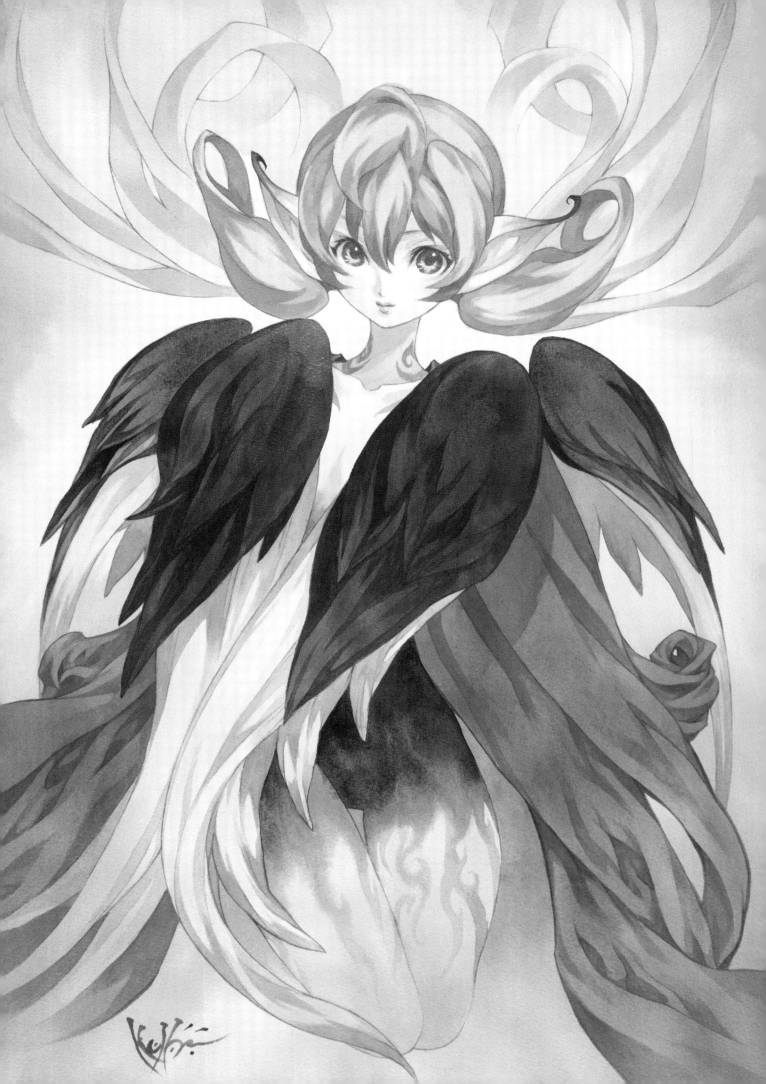

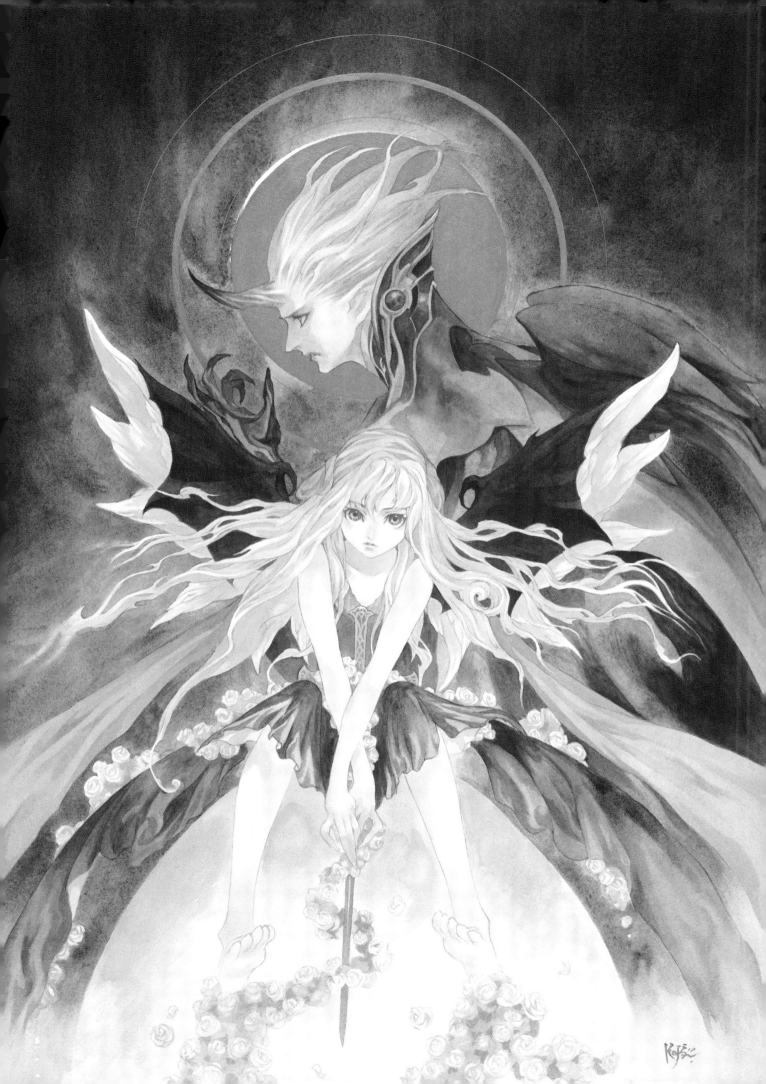

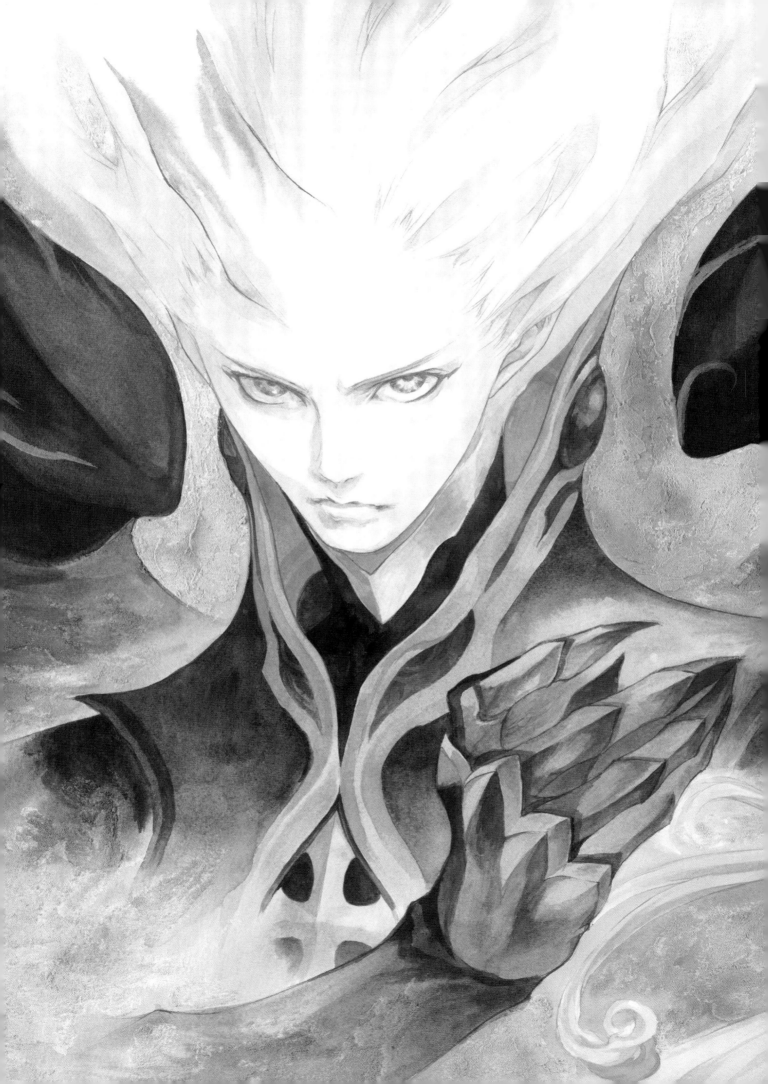

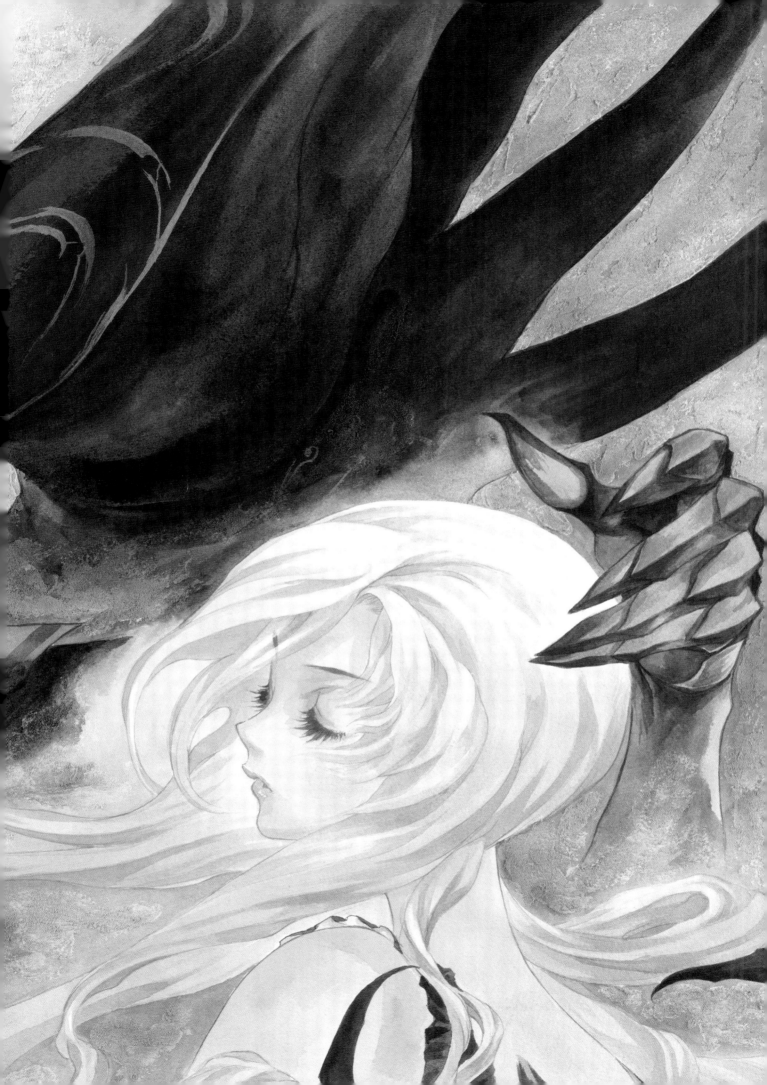

於京都國際動漫節 2013「KYOMAF 2013」，在京都電腦學院的展示攤位舉辦的現場即時繪製活動中，
與插畫家藤ちょこ老師合作揮毫的作品。
弘司以傳統方式手工繪製在牆面，再由藤ちょこ老師接手後續的數位電繪，最後再當場合成在一起的作品。

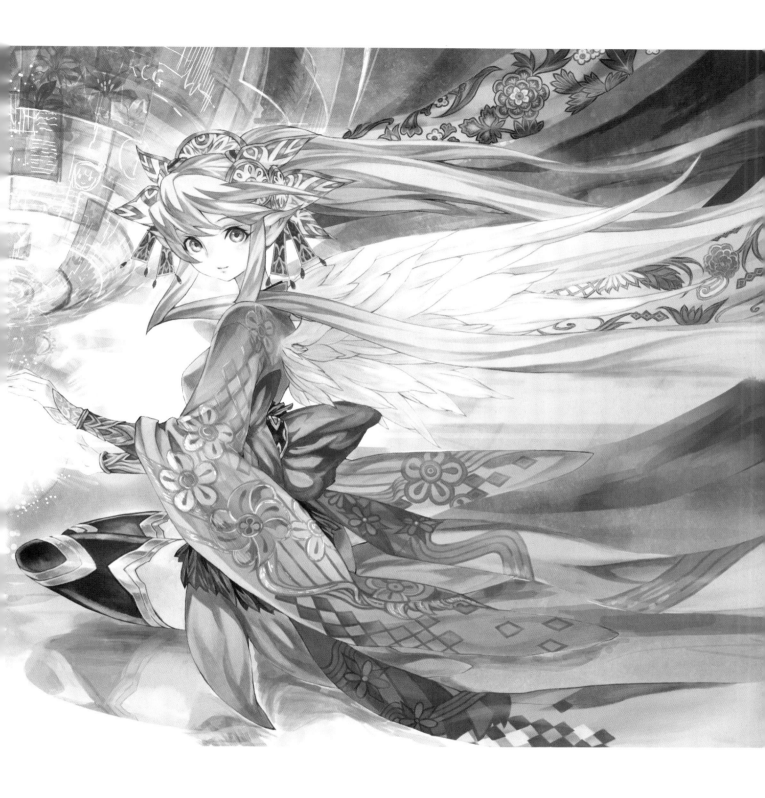

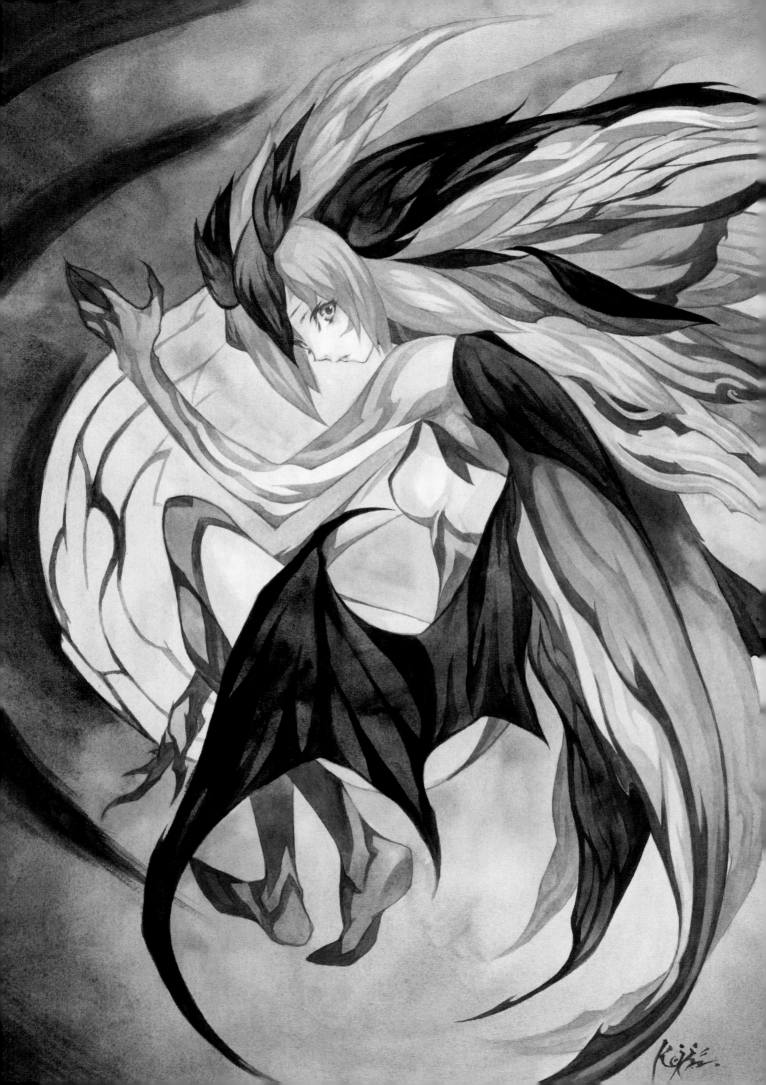

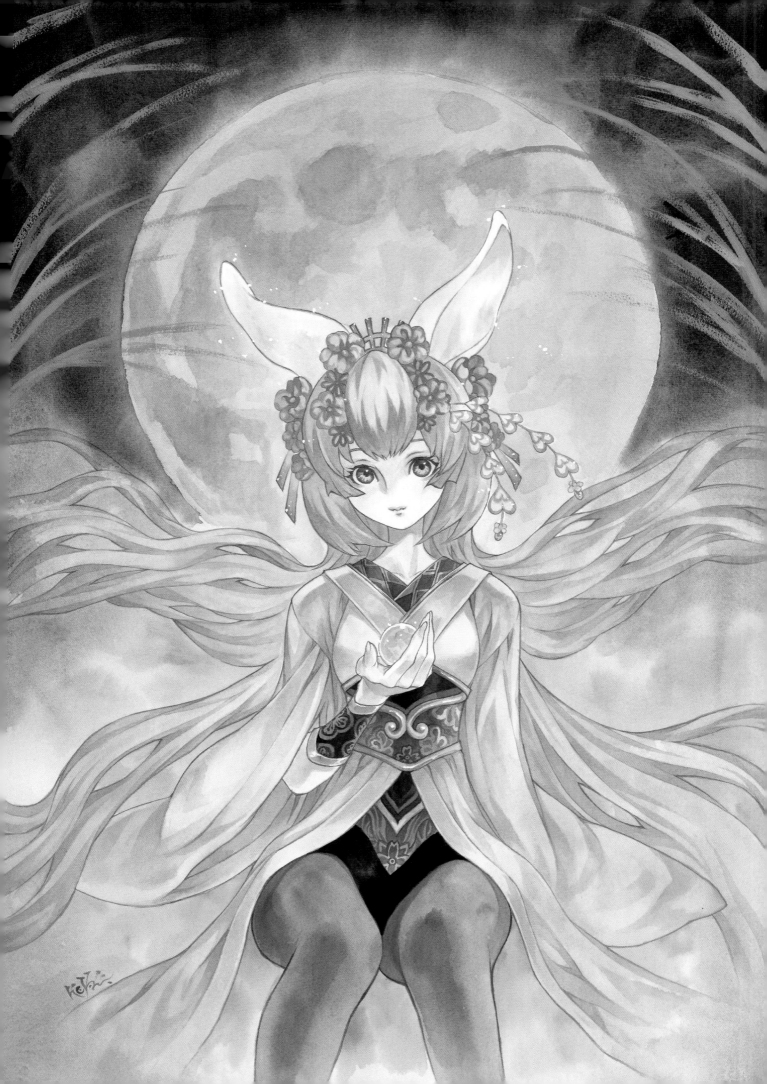

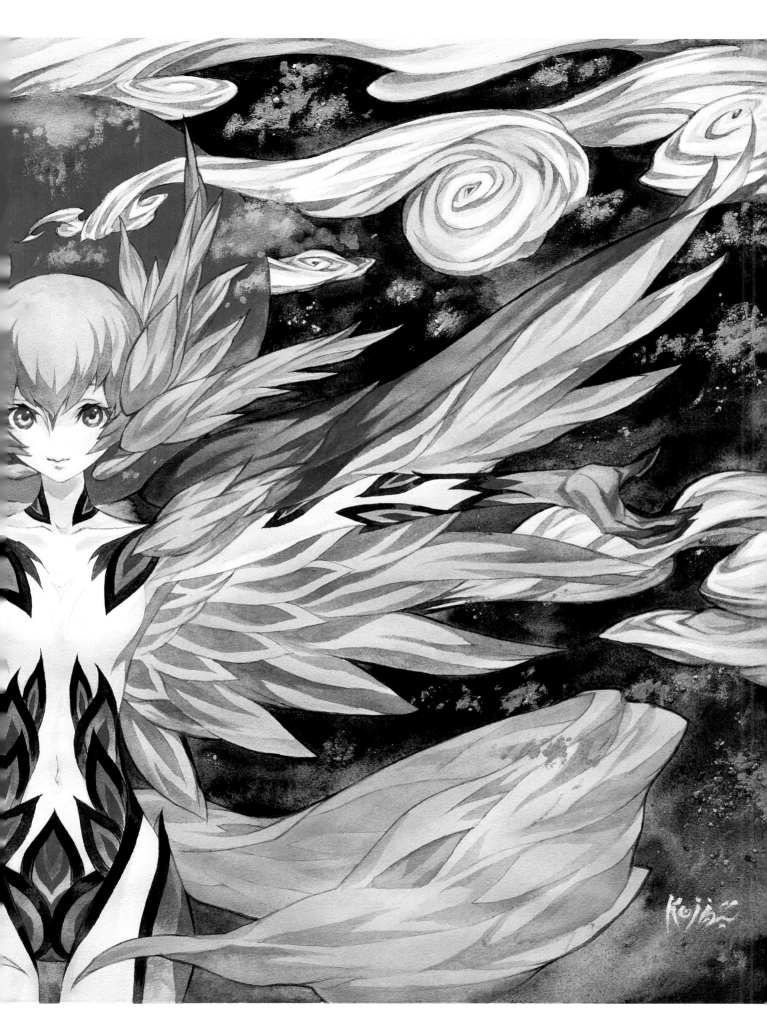

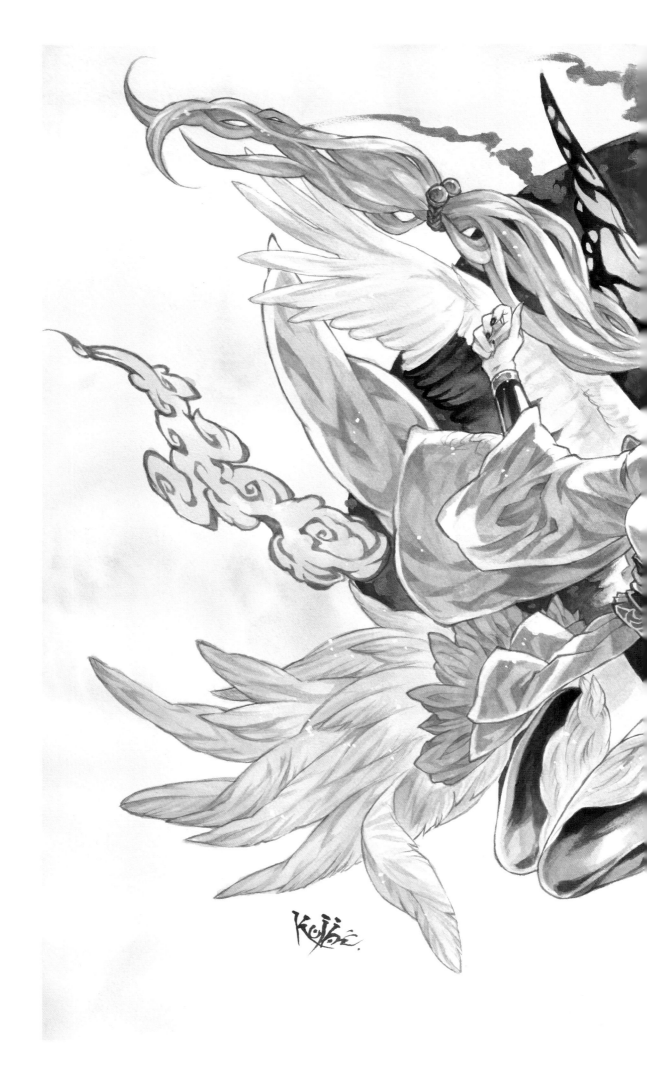

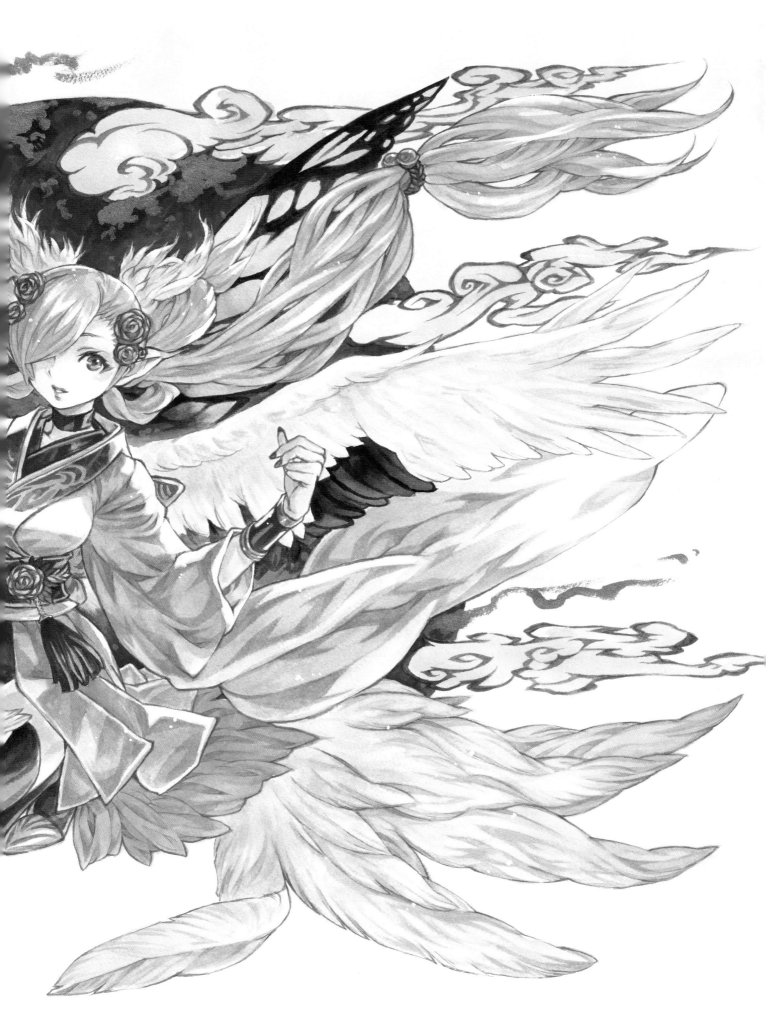

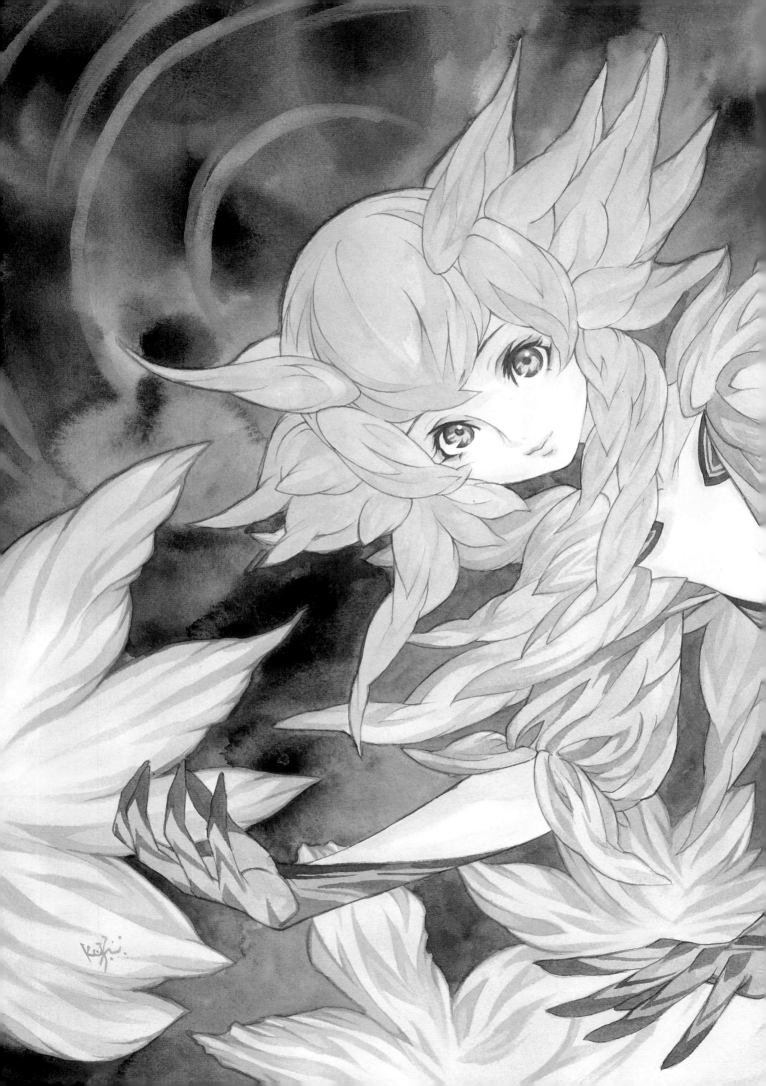

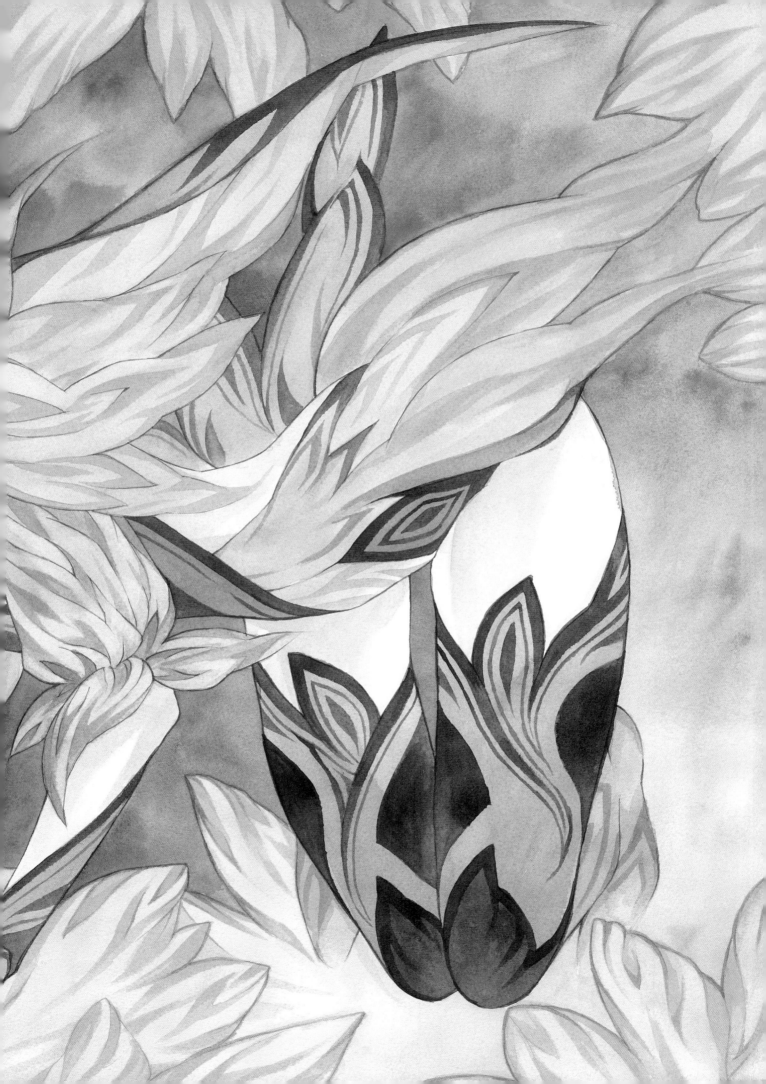

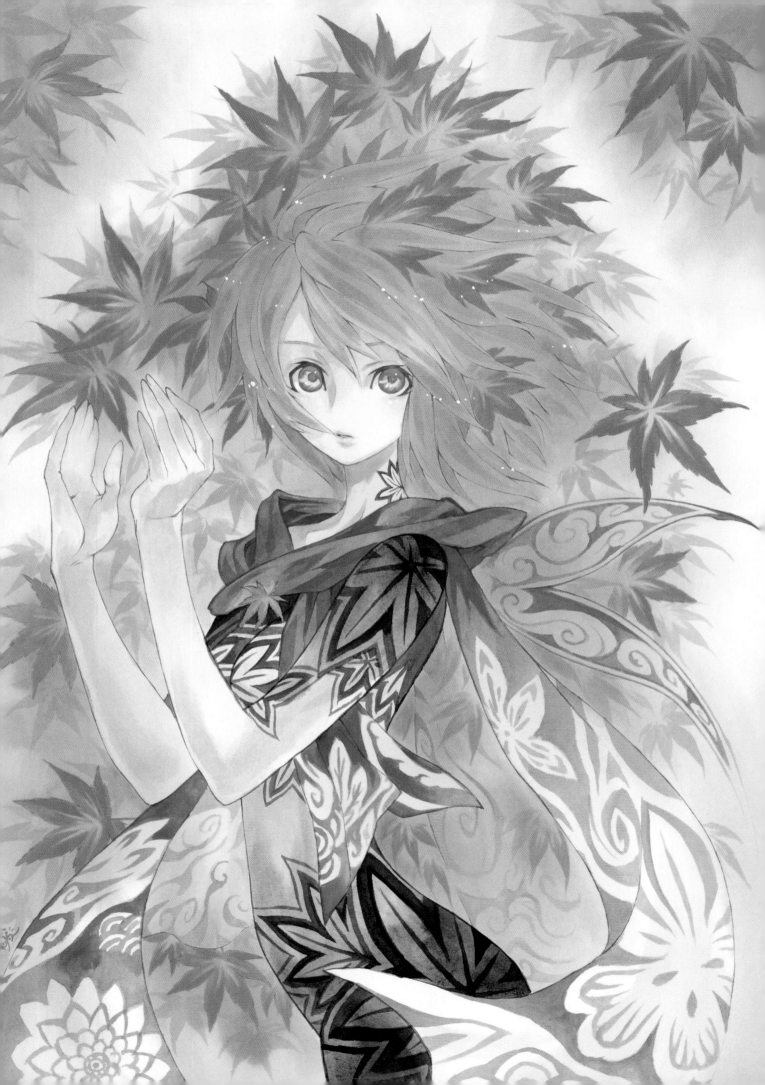

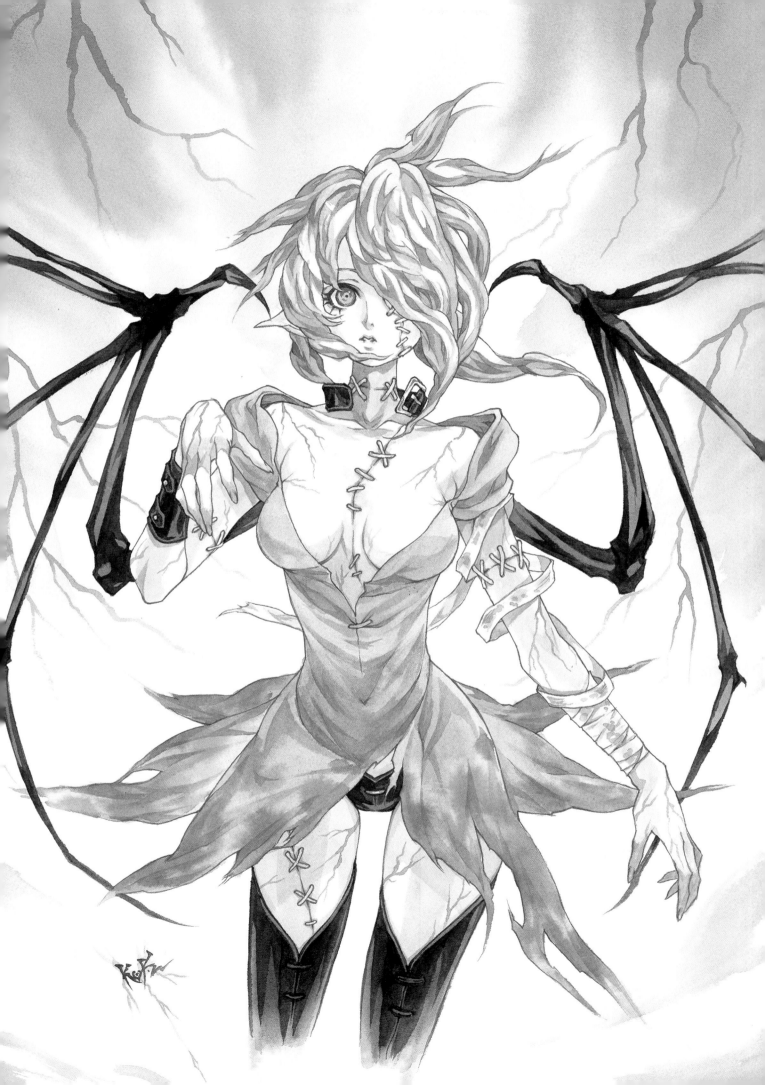

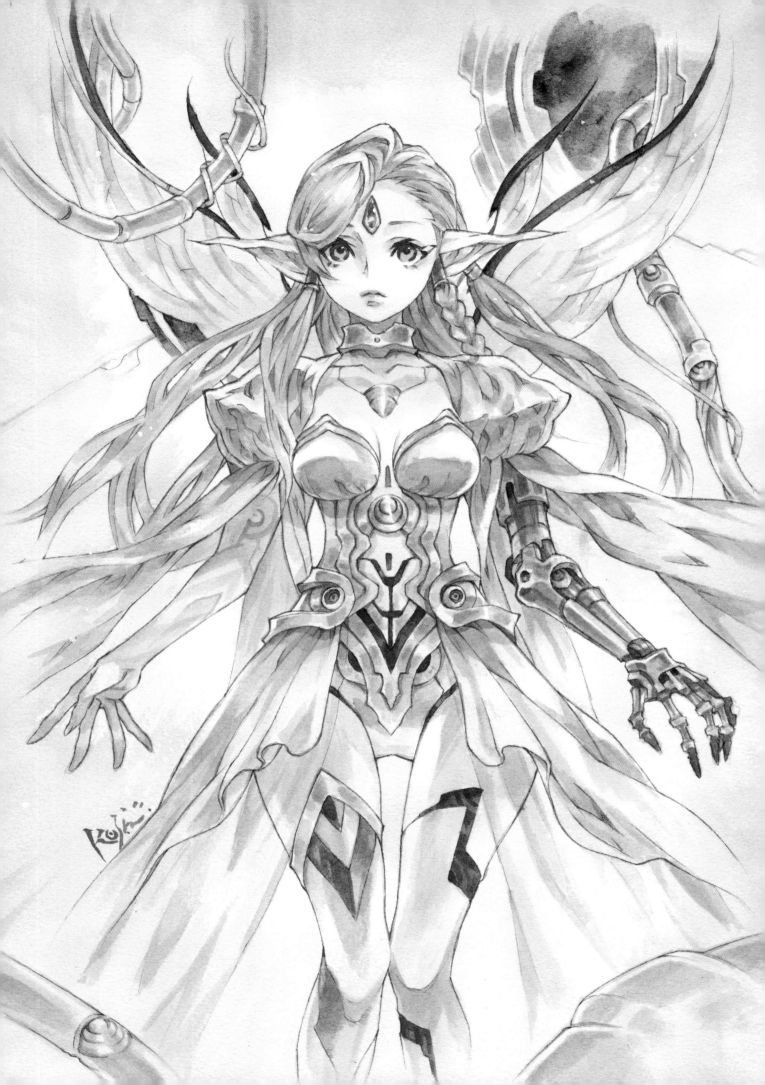

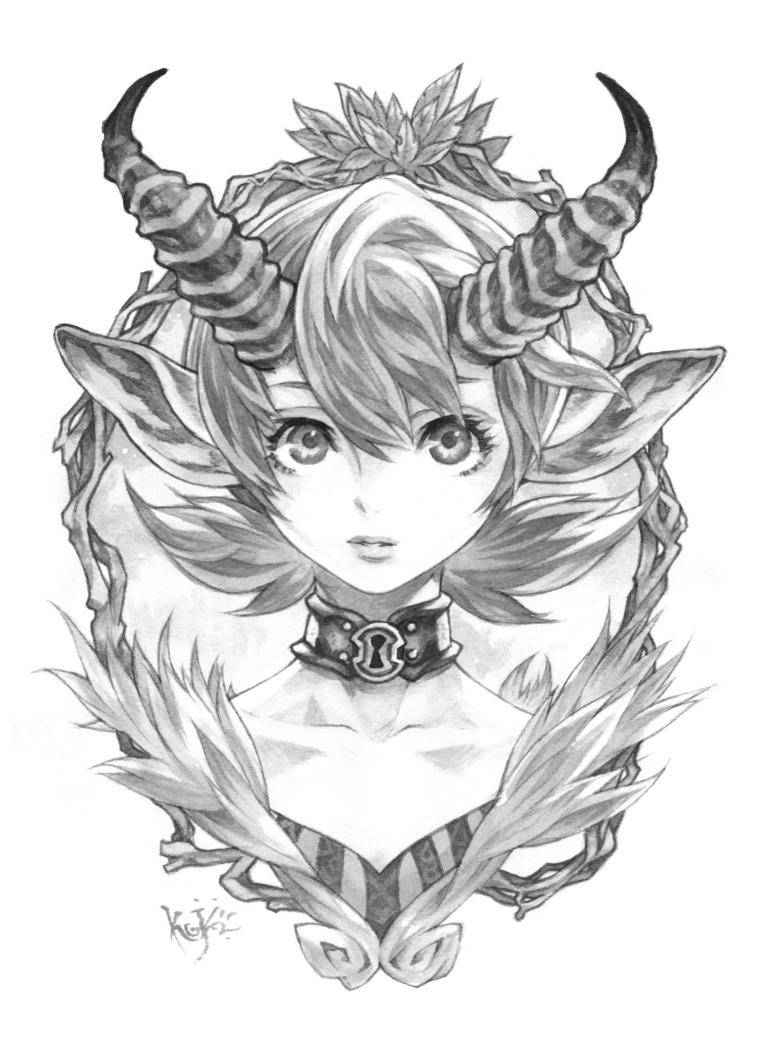

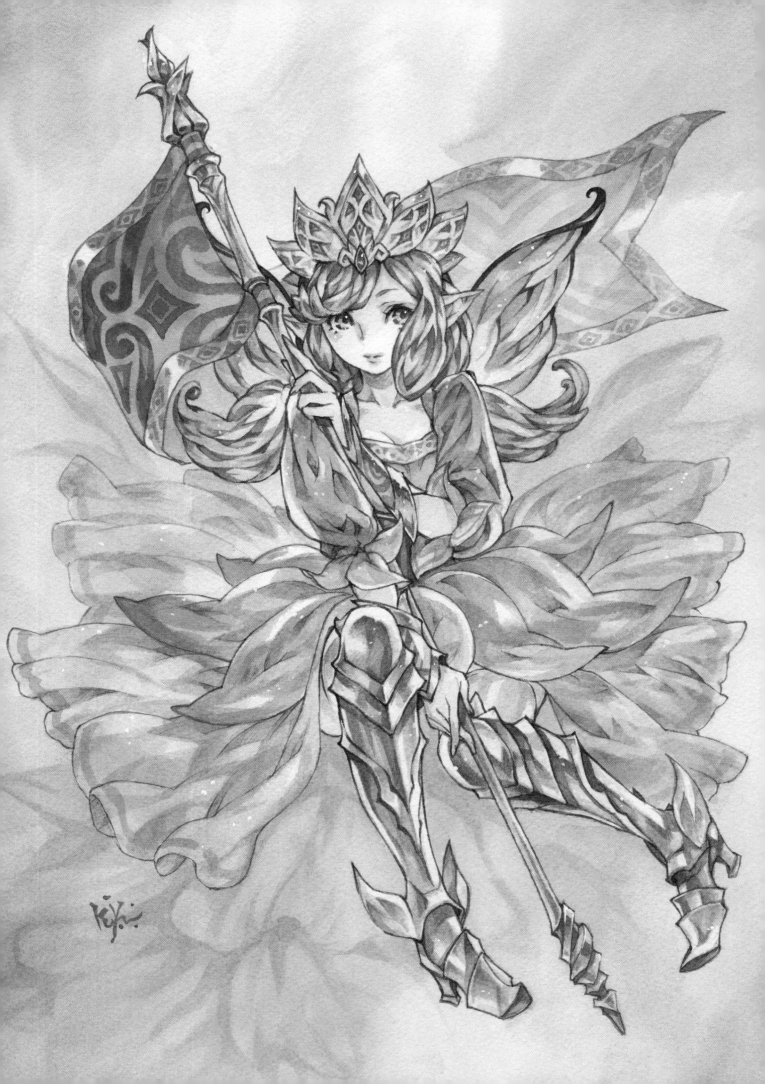

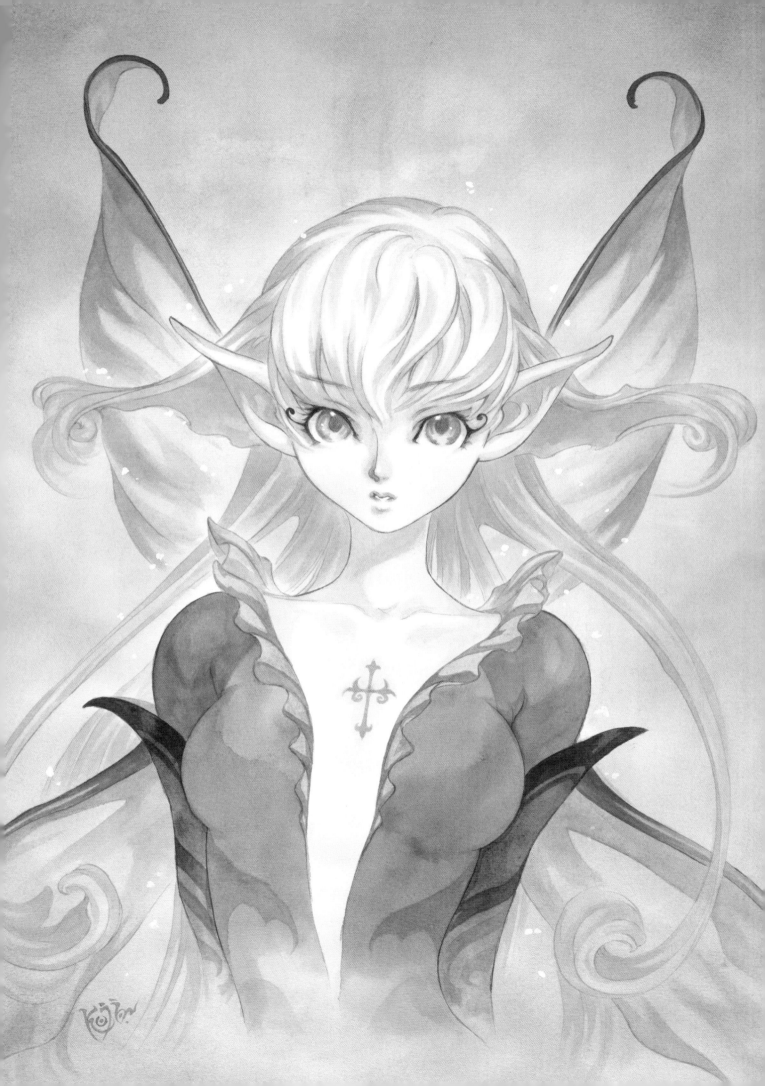

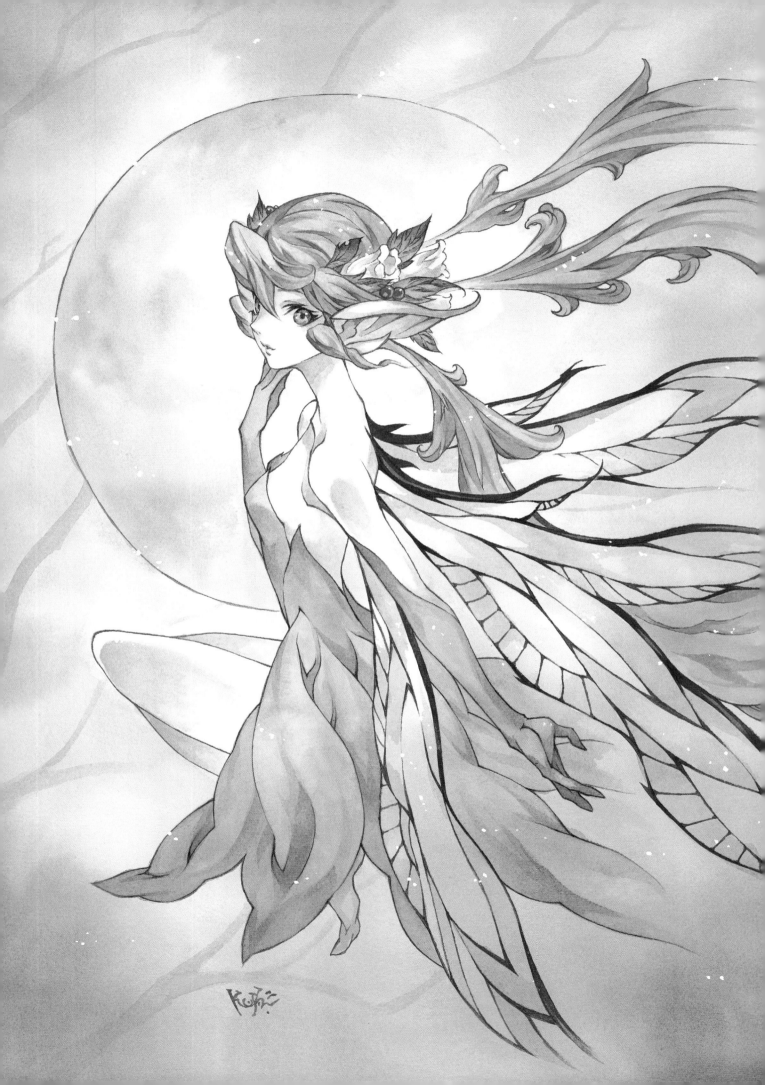

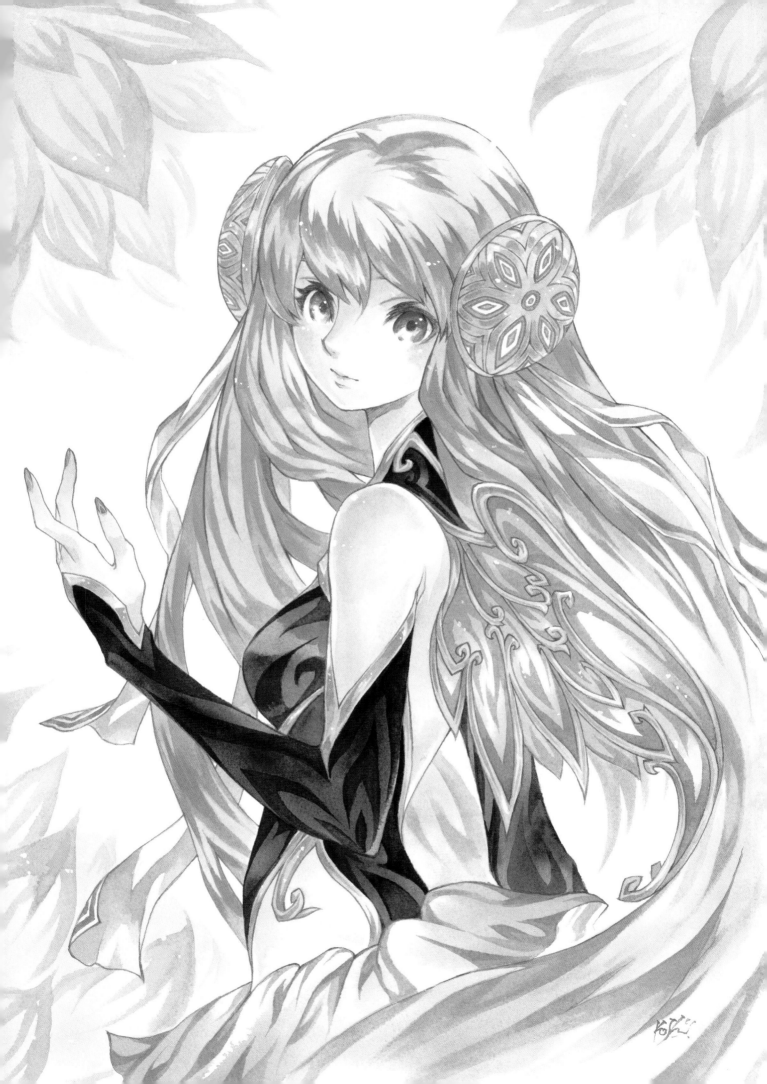

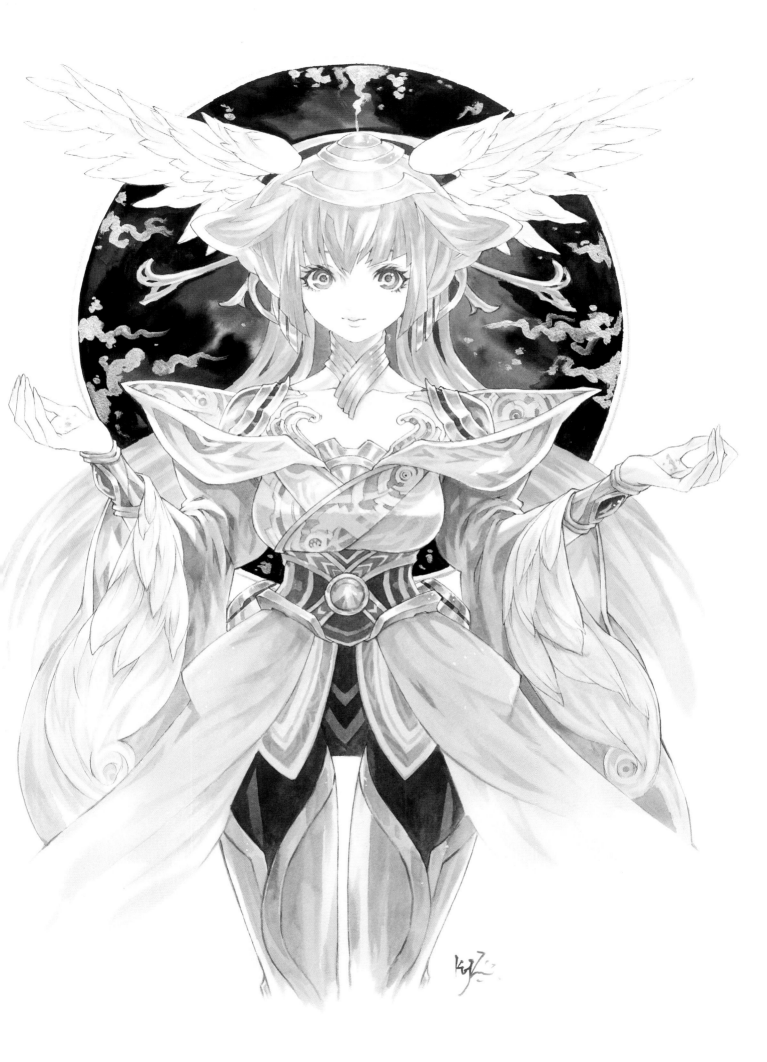

Sketches & How to Draw

素描草圖&技法解説

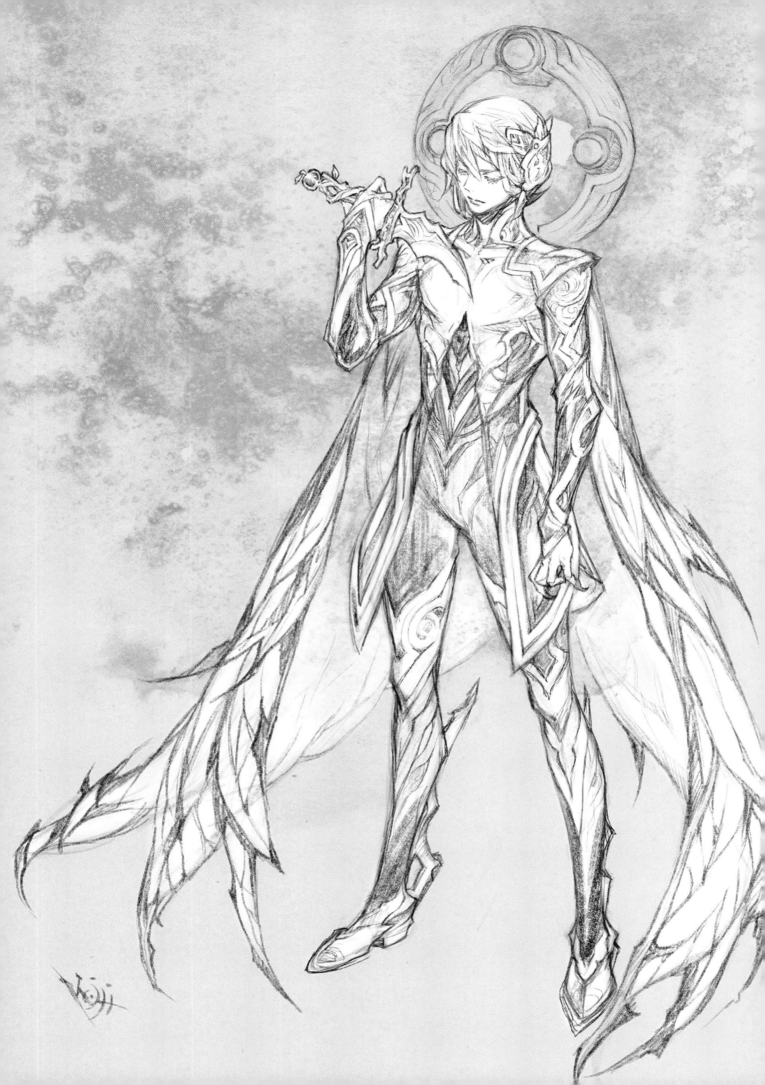

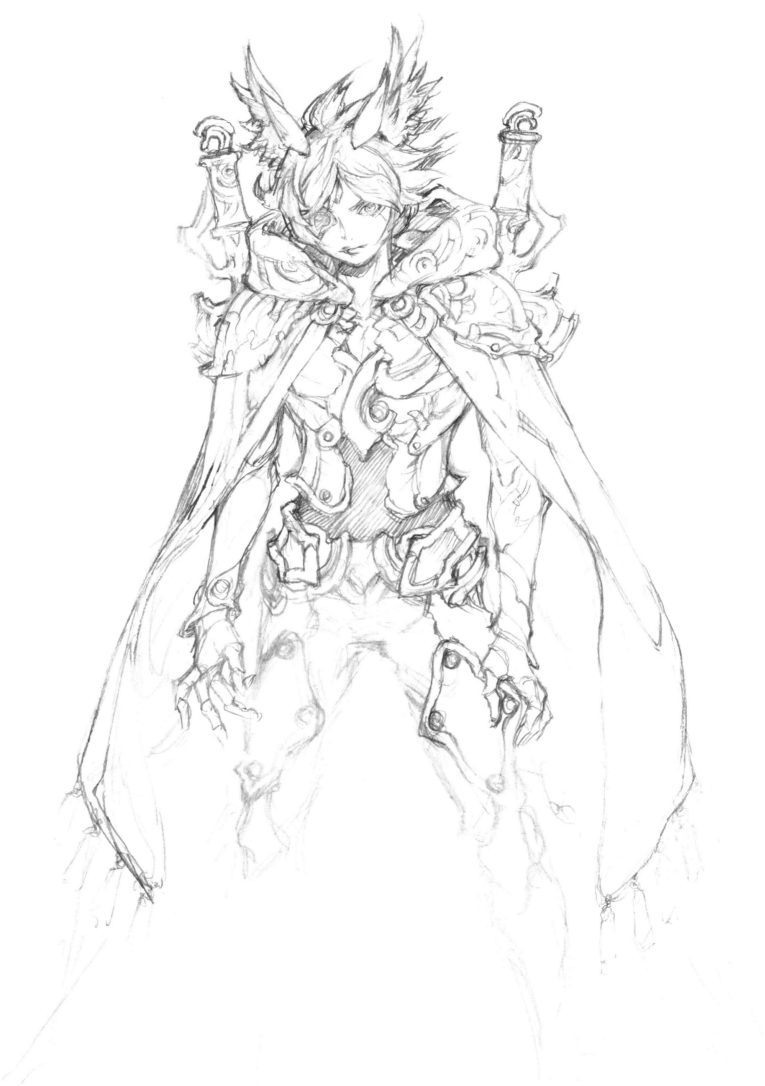

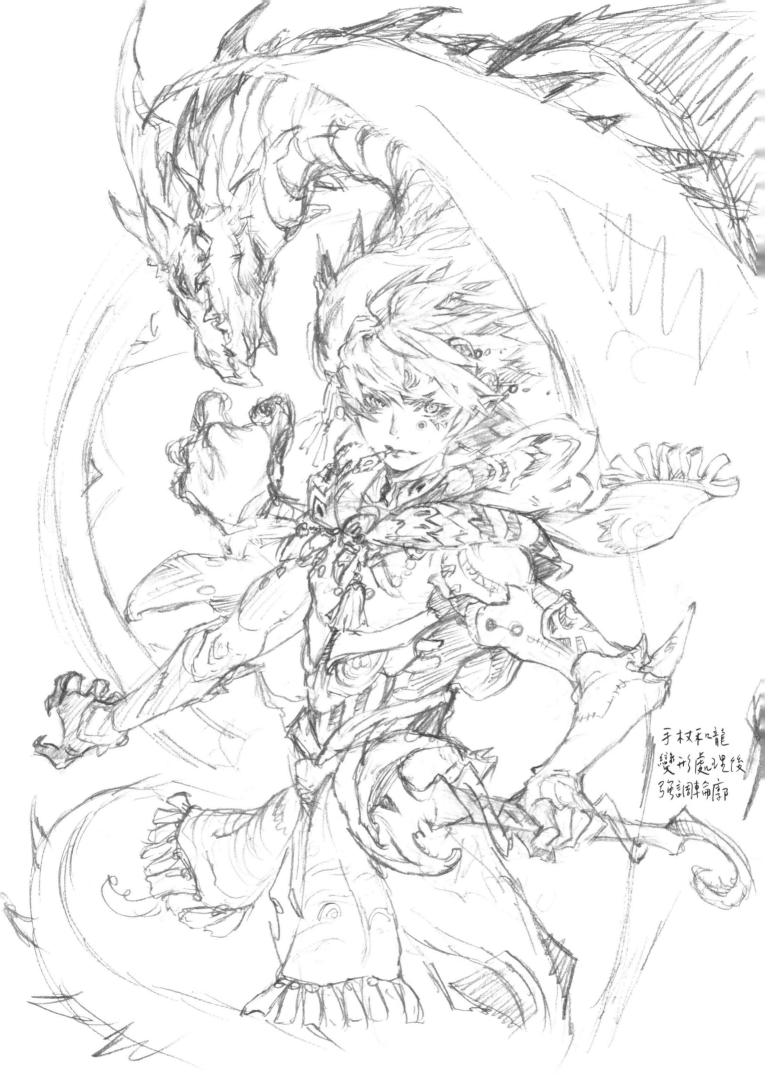

手杖和龍
變形處理後
強調輪廓

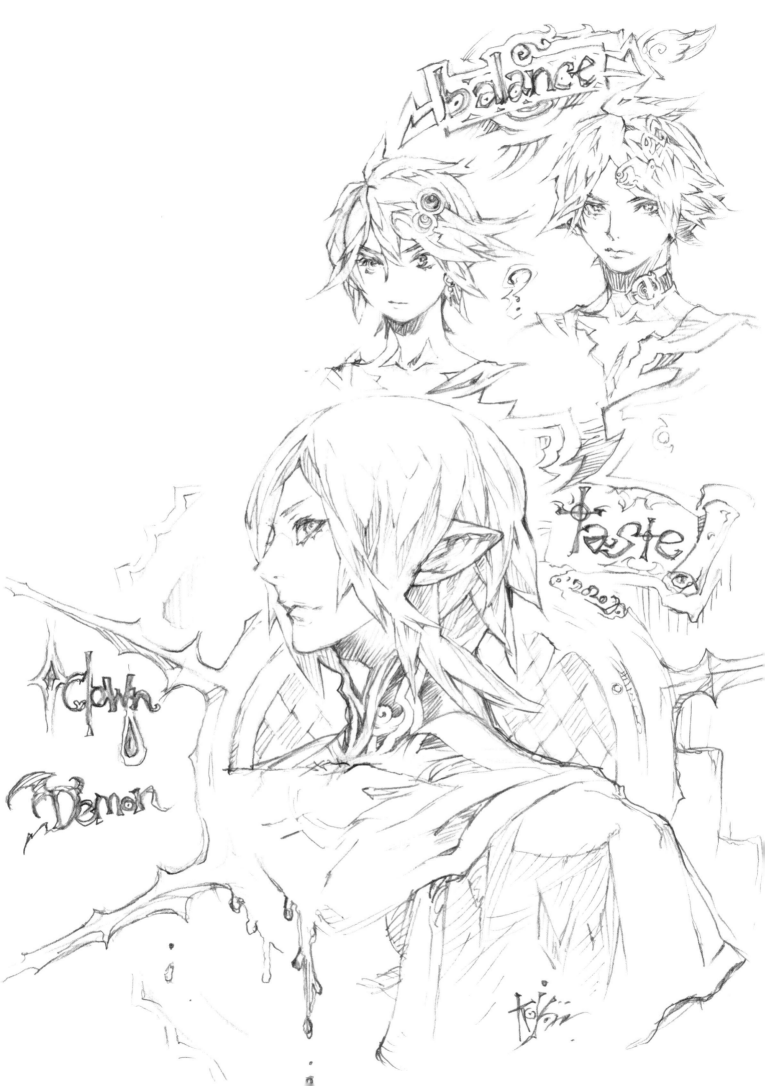

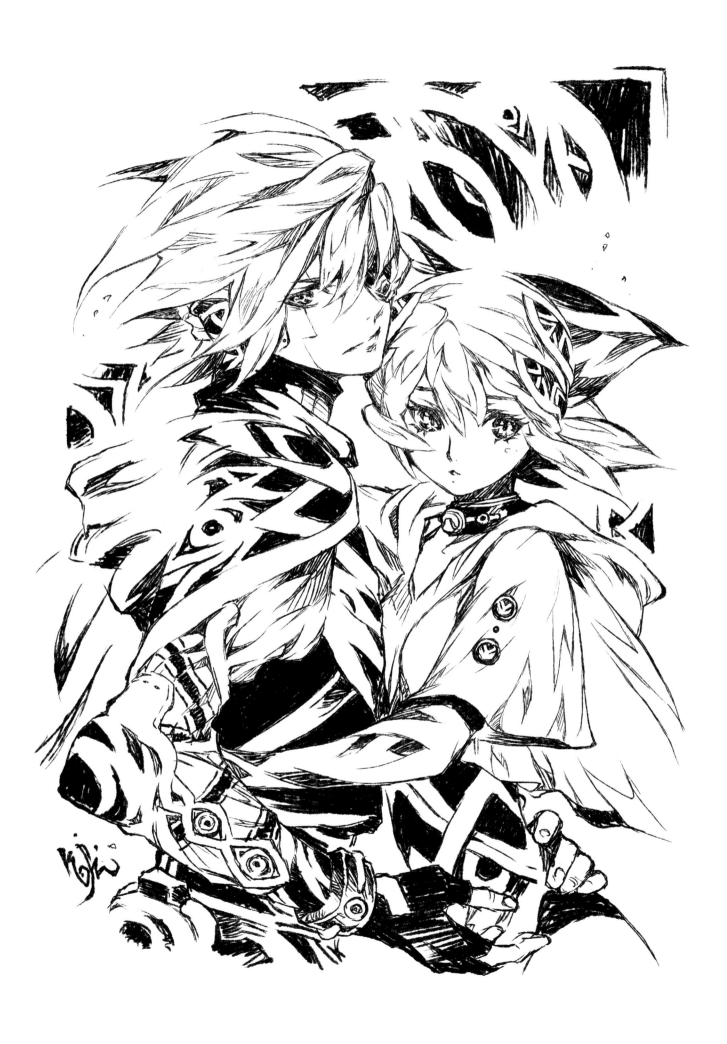

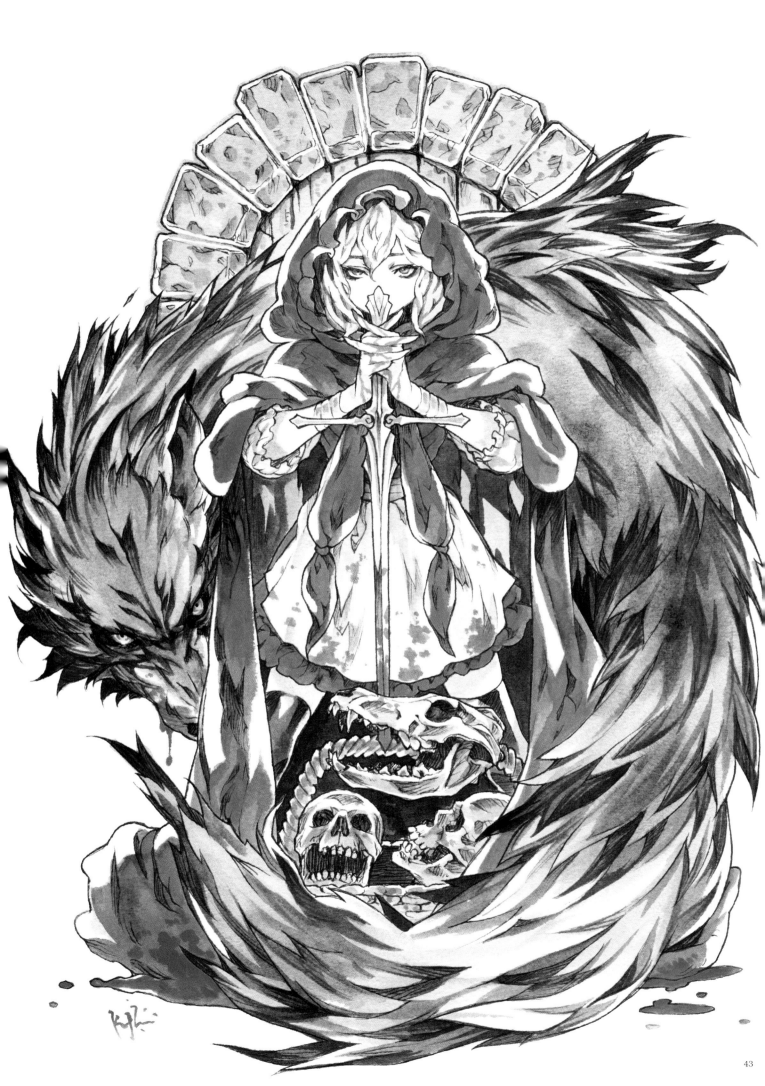

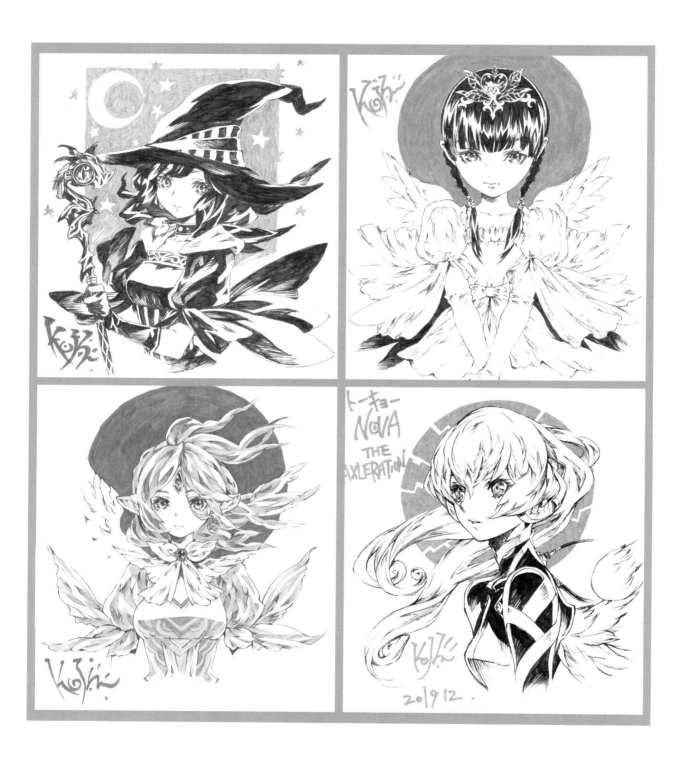

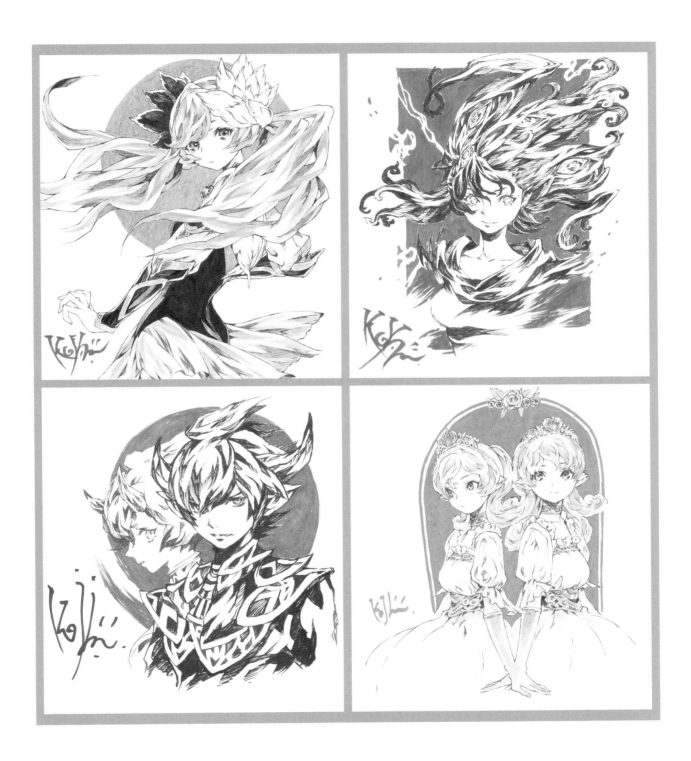

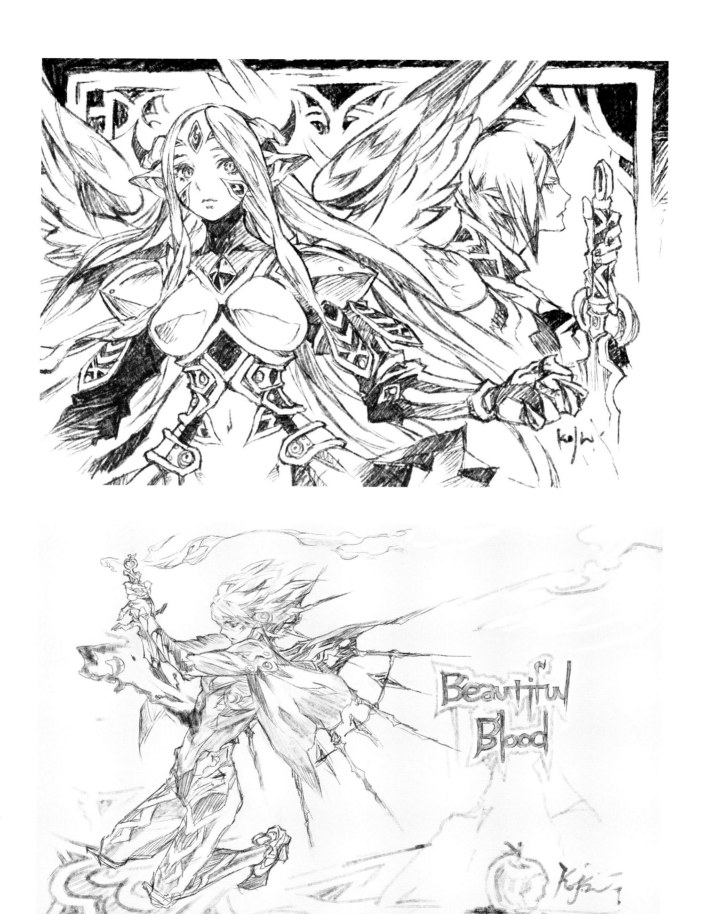

How to Draw 繪製封面插畫

這裡將為各位解說弘司以透明水彩技法為基礎的插畫描繪技巧！

詳細介紹本作品集的封面插畫繪製過程。

雖然在工作上也會使用到數位工具繪製，但只要是真正重要的作品，至今仍堅持水彩進行描繪。

描繪草圖

一開始的位置參考線是用鉛筆描繪。在構思構圖的時候，多以輕鬆的心情隨手描繪在影印紙上。

愛用的工具是紅環（Rotring）的自動鉛筆。由於金屬筆身的重量恰到好處，10多年來一直愛用。

紅環（Rotring）的自動鉛筆。
描繪起來和一般鉛筆的筆觸不同。

以數位作業仔細檢查構圖＆顏色設計

粗略地描繪完成後送去掃描，然後在電腦上繼續描繪草圖。使用的 APP 程式是 SAI，筆刷是將預設的鉛筆筆刷經過客製化調整後使用。之所以特意使用數位工具來描繪草圖，是因為這樣比較方便進行人物的配置、畫面平衡的調整以及構圖的變更等等。構圖完成後，接下來就換成水彩筆刷進行大致的顏色設計。

在設想中的構圖裡，角色人物會在白色背景下鮮明呈現。這裡使用圓形工具將背景圖案配置上去，至此數位作業就結束了。

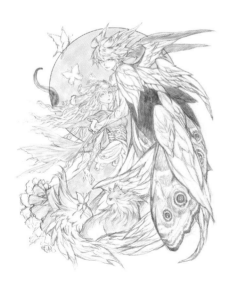

列印出來後再描繪出更多細節

將草圖描繪至一定程度之後，將其列印成實際要描繪的尺寸，然後用 0.5mm 自動鉛筆進一步描繪細節。平時畫草圖的時候大多比較簡單，細節是在上墨線的階段才描繪的。筆芯使用的是顏色較深的 2B，因為很容易可以藉由筆壓的調整來改變線條的強弱和深淡。

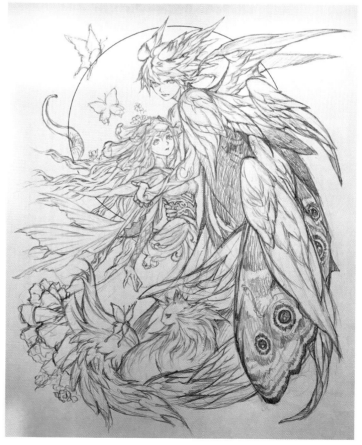

透寫轉描至水彩紙

草圖完成後，將其貼在水彩紙背面，然後用透寫台將草圖透寫至水彩紙上。因為不容易起毛、吸水性和發色平衡良好，所以我喜歡使用法國「Arches 阿契斯」高級水彩紙。將以水稀釋的不透明壓克力顏料代替墨水，用沾水筆（圓筆尖和學生筆尖兩者併用）將要留下的線條揀選出來。

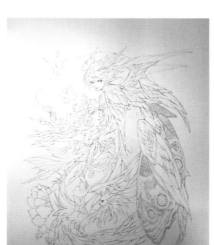
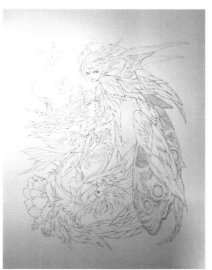

這也就是漫畫描繪中的「上墨線」的作業。先從靠近自己這側的男性角色開始描繪。直接使用黑色的話，線條的顏色會太過強烈，所以這裡是在德蘭 Turner 壓克力顏料的「巧克力色」中加入少量「Jet Black 色」，調製出色澤沉穩帶有紫色調的茶色來描線。

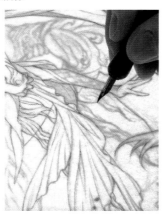

藉由改變筆尖和顏料的深度來處理各種粗細和深淡的線條。先從將顏色較淺的線條以重疊的方式開始描繪，然後慢慢用顏色較深的線刻畫出來。

使用的畫材

雖然是以透明水彩繪法為基礎，但主要使用的是壓克力顏料。因為一旦乾了就會變成耐水性，所以即使重複上色也不會使下面的顏色溶解出來。使用的顏料是以 Liquitex 麗可得壓克力顏料的「柔軟 TYPE」（質地較軟，易溶於水）為主，但也會使用「標準 TYPE」（質地稍硬）。想均勻地塗上壓克力顏料所不擅長的大面積時，可以活用德蘭 Turner 的不透明壓克力顏料、WINSOR&NEWTON 溫莎牛頓的 Designers Gouch 不透明水彩這類不透明顏料（後者是非耐水性）。
畫筆使用的是適合壓克力顏料的尼龍筆，主要使用 CAMLON PRO 畫筆的 2～4 號細款。刷毛適當硬挺而有彈性，用在需要施力重複疊色的畫法上很方便。面積大的時候還會用到平筆。瞳孔等白色高光部分則使用了漫畫用的白色顏料。特徵是一下子就能很明顯地塗上白色，但是因為沒有耐水性的關係，所以使用的時機需要注意。

漫畫用白色顏料。
覆蓋力強，很適合用來呈現閃亮的高光。

壓克力顏料很快就會乾掉。我們可以添加一些漸層媒介劑混合來調整乾燥時間。
如此便可活用在需要放在梅花盤裡長時間儲存的場合，或是大面積塗色的時候。

筆身上有紅線的畫筆就是 CAMLON PRO 畫筆。
其優點是刷毛硬挺耐用，而且價格相對便宜，這點也很令人開心。
裡側的平筆是用來大面積塗色的。

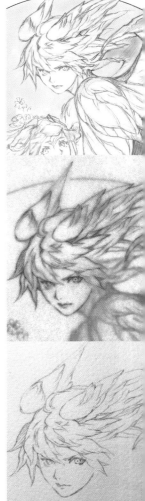

上底色

將透寫轉描結束後的水彩紙用膠帶固定在木製畫板上，然後用平筆將水刷在整張水彩紙上讓紙吸水，進入「水裱」的作業工程。真正的水裱是要用專用膠帶來固定涮濕了的水彩紙，不過這裡使用容易黏貼撕下的 Drafting Tape 遮蓋膠帶，簡化了這個流程。水彩紙一旦沾濕後，紙張就不容易變得緊繃起皺，顏料也容易塗上去。接下來，將 Liquitex 麗可得壓克力顏料的「Unbleached Titanium（未漂白鈦色）」稀釋得較薄一些，塗在整個畫面上作為底色。這是帶點米色調的白色，將會成為人物膚色的基礎，也可以讓整體色調呈現統一感。

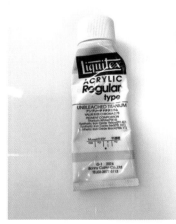

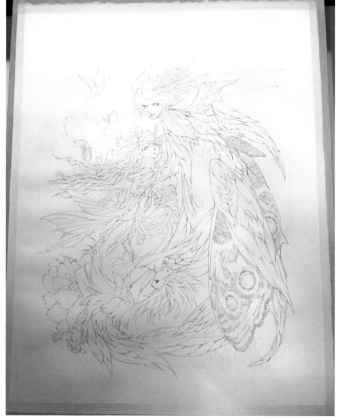

背景上色

透明水彩技法的理論本來是要從淺色或者鋪在下層的顏色開始塗色，但這次是先塗背景圓形圖案的深色。當初考慮到最後是要塗上金色，所以選擇塗上這個叫做 "Naphthol Crimson（萘酚緋紅）" 的紅色來當作底色。後來有鑑於封面設計的書名計畫使用具有特色的金色墨水，所以這裡最後沒有塗上金色，而是直接活用紅色的底色。首先只用筆塗沾水，然後在上面塗色，這樣可以暈染得很漂亮，也不容易會留下不均勻的筆刷痕跡。這也是水彩繪法的基本方法。

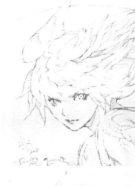

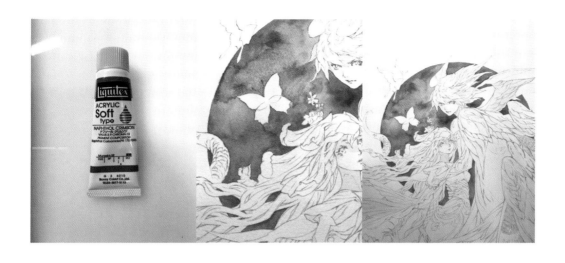

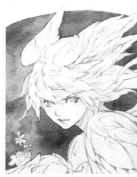

塗上藍色系顏料

使用 Liquitex 麗可得壓克力顏料的「永固淺藍色」來為男性角色的瞳孔塗色。瞳孔的顏色往往是決定其他部分配色的基準，所以要慎重決定。除了瞳孔以外，在畫面中其他預計塗成藍色的地方塗上稀釋過後的藍色。像這樣同時為使用相同顏色的地方一併塗色，可以儘量避免浪費已經調好的顏料。

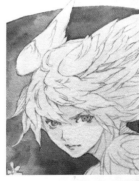

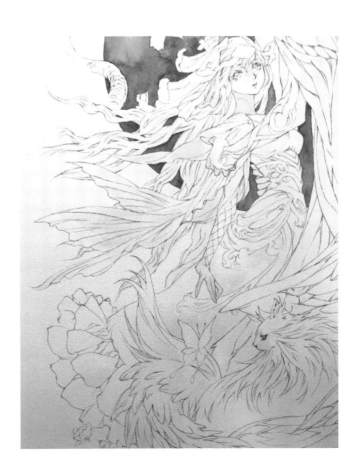

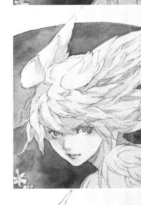

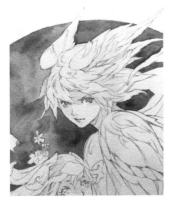

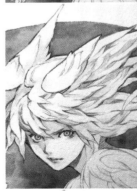

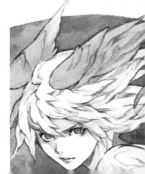

塗上茶色系顏料

在肌膚的陰影部分也塗上顏色。大致用這個顏色為整體畫面加上陰影後，再將各個部分本來的顏色重複疊色在上層來表現。這種處理方式，很接近「灰色畫」的手法。以前我會在每個部位只以顏色的深淺變化來呈現陰影，但是後來因為這種方法更有效率，而且能讓整體的色調更具備統一感，所以後來便都採取了這種方法。

此時不要塗上太深的陰影，特別是人物的臉部用色要淡一些。之後再視需要追加較深色的陰影。

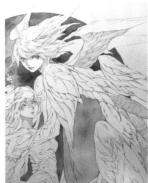

不透明壓克力顏料「巧克力色」。與其說是茶色，不如說是給人紫紅色的印象，和各種各樣的顏色都很好搭配。

塗上黃色系顏色

接下來，使用 Liquitex 麗可得壓克力顏料的「古銅黃色」來為女性角色的瞳孔塗色。這個顏色不會太黃且恰到好處，使用起來非常方便。弘司作品中常見的金色裝飾也是以這種顏色為基礎的。

因為最終打算要描繪成綠色的眼睛，所以這是作為底色的顏色。

之後，用同樣的顏色塗上女性角色的頭髮和禮服的一部分，還有蝴蝶的翅膀。

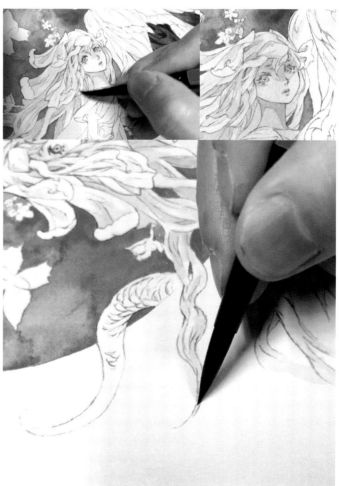

古銅黃色上色後的狀態。不要把所有的部位都塗滿，而是要避開高光的部分，將顏色塗在必要的地方。

重複疊色增加顏色深度

先讓塗上淺淺一層顏色的地方乾燥後，再重複塗上同一種顏色，顏色的深度就會慢慢增加。即使繼續使用同一種顏色，依照重複疊色的次數不同，也會產生深度和對比度的差異。在塗有底色的上面再塗上各個部位的顏色，可以增加顏色的資訊量，其實真正使用的顏色數量並不是很多。這幅作品一共只使用了 11 種顏色。披風等部位的圖案也是透過重複疊色的方式來表現。

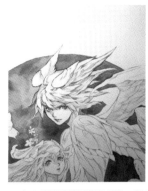
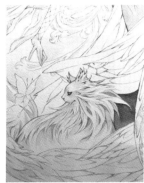
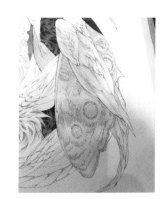
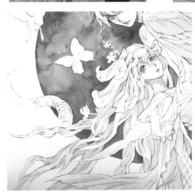

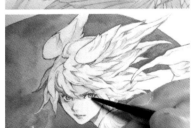
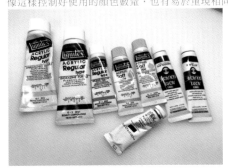

顏料的溶解方法

先用少量的水將放在調色皿裡的顏料溶解成較深的顏色。然後將其分成兩部分，再往其中一邊加水稀釋。這樣就會產生了兩種不同的顏色深度。先使用較淺的顏色，根據描繪的進展，再添加較深的顏色。

像這樣控制好使用的顏色數量，也有易於重現相同顏色的優點。

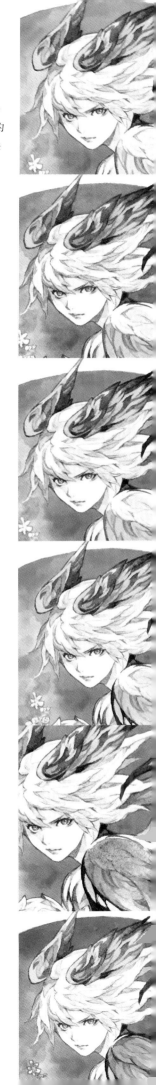

塗上紫色系的顏色

使用 Liquitex 麗可得壓克力顏料的「藍紫色」和「陰丹士林藍色」來為男性角色頭部的羽翼部分以及外形如蝙蝠般的翅膀上色。腳邊的貓咪也用這個顏色來點綴。在女性角色的瞳孔中，用「酞花青綠」描繪加上綠色，增添色彩資訊並呈現出透明感。角色人物的眼睛是在表情上呈現出生命感非常重要的部分，所以需要特別講究。

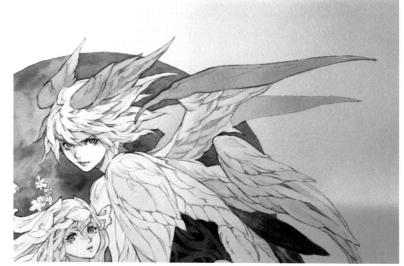

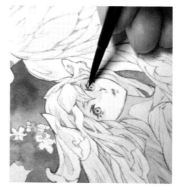

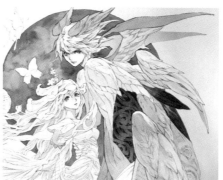

塗上粉紅色系的顏色

使用 Liquitex 麗可得壓克力顏料的「淺洋紅色」來為人物的眼睛周圍、女性角色的頭飾和禮服、男性角色翅膀的一部分上色。畫面加入粉紅色，會給人華麗的印象。這是我平時就喜歡在各種各樣的部分經常使用的顏色，特別是在女性角色中經常使用。

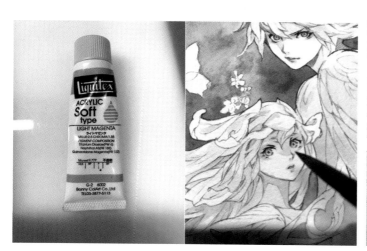

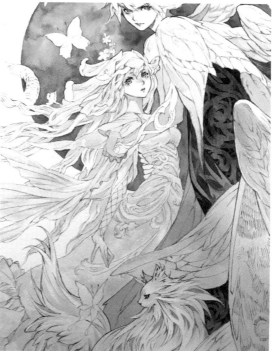

繼續重複疊色，顏色的深度就會增加

在整個畫面完成一次上色後，再重複塗一遍，慢慢增加顏色深度，根據各部分的不同需求，讓顏色和陰影會變得更清晰一些。在時間不夠的情形下，有時也會使用吹風機加快顏料的乾燥，但是急速的乾燥有可能會使紙張產生波浪，或是顏色會變得出乎意料之外的淺色，也會出現色彩不均勻的狀況，所以最好儘量自然地乾燥。

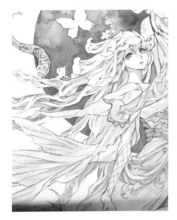
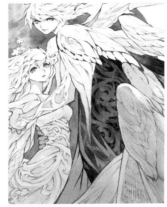
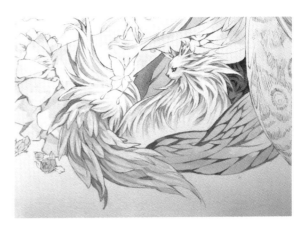

用黑色讓畫面收斂

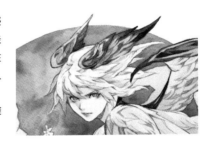

使用 WINSOR&NEWTON 溫莎牛頓的 Designers Gouch 不透明水彩「Jet Black 色」來為男性角色的服裝和頭部的翅膀等處上色。因為容易上色，在面積大的部分也容易均勻塗抹，所以在黑色的表現會比 Liquitex 麗可得這類的壓克力顏料更容易控制。但是因為沒有耐水性的關係，所以要在不會再從上面刷水或其他顏色的階段使用。到這裡為止都是用比較淺的顏色來上色，但是加入黑色後畫面會更加收斂。

這裡也是以塗上淺淺一層，再慢慢增加顏色深度的方式作畫。在水彩的畫法中，黑色不要太深是很重要的。

整體都塗上了顏色，也開始有了深淺的強弱對比。

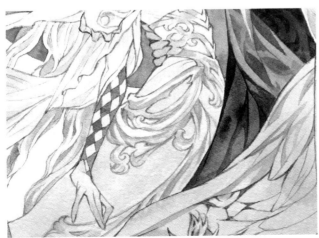

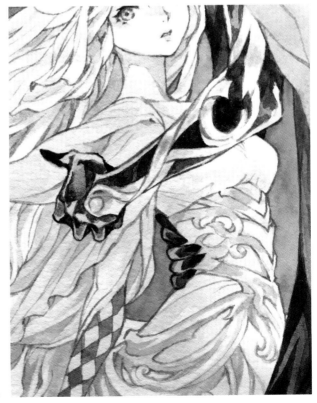

進一步描繪細部細節

接下來要進一步重複疊色,將細部細節描繪出來。透過顏色深淺的強弱對比也能呈現出立體感,但要時常注意光線是從哪裡照射過來的。

將各部位的前端和輪廓等整理得更清晰一些。

將披風的下襬拉長

從畫面整體來看,男性角色的右半部顏色比較深,女性角色的左半部感覺比較淡,對比度稍微有點弱,為了調整平衡,新添加了草圖中沒有的部分。將披風的下襬拉長,從女主角的後方露出來。輕輕地用自動鉛筆將位置參考線描繪出來,再以紫色塗上底色,將黃色和黑色重疊上去。

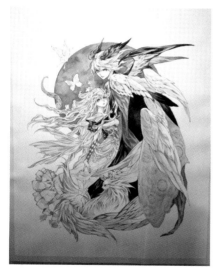

以綠色系顏色作為突顯重點

雖然平時不怎麼使用這個顏色，但這裡決定把彩度較低的綠色作為這幅畫的突顯重點。將不透明壓克力顏料的「深綠色」摻入茶色後混色的顏色，來為蝴蝶翅膀以及從背景的紅色部分露出如同爬蟲類尾巴一樣的物體上色。與底色的黃色混色後的效果，看起來會呈現苔綠色。

 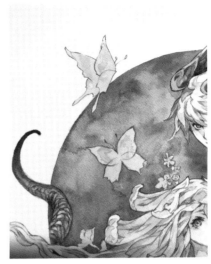

描繪蝴蝶翅膀的細部細節

在披風上的蝴蝶翅膀進一步重塗疊色，描繪出蛇目圖案。我雖然有參考實際存在的蝴蝶翅膀圖像當作參考，但並不是照著原樣描繪，而是將其稍微記在心裡，再加以整理調整過後，作為虛構的東西來描繪。如果邊看資料邊畫的話，畫面會顯得很生硬，所以我這個方法也有避免這種情形發生的意思在內。

已經相當接近完成了。從這裡開始做最後修飾的工作。

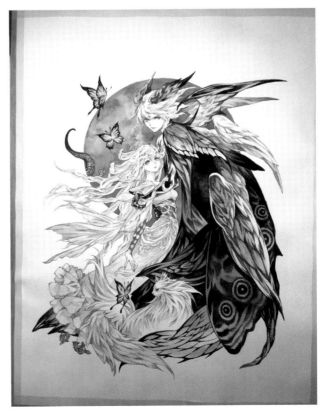

一邊觀察左右對比度的平衡，一邊進行最後修飾

因為畫面的左半部感覺對比度很弱，所以在貓的尾巴前端加入黑色來增加顏色深度，與此同時也將貓整體的顏色深度都提升，並將毛色細節描繪出來。之後再加筆呈現出細微部分就完成了。

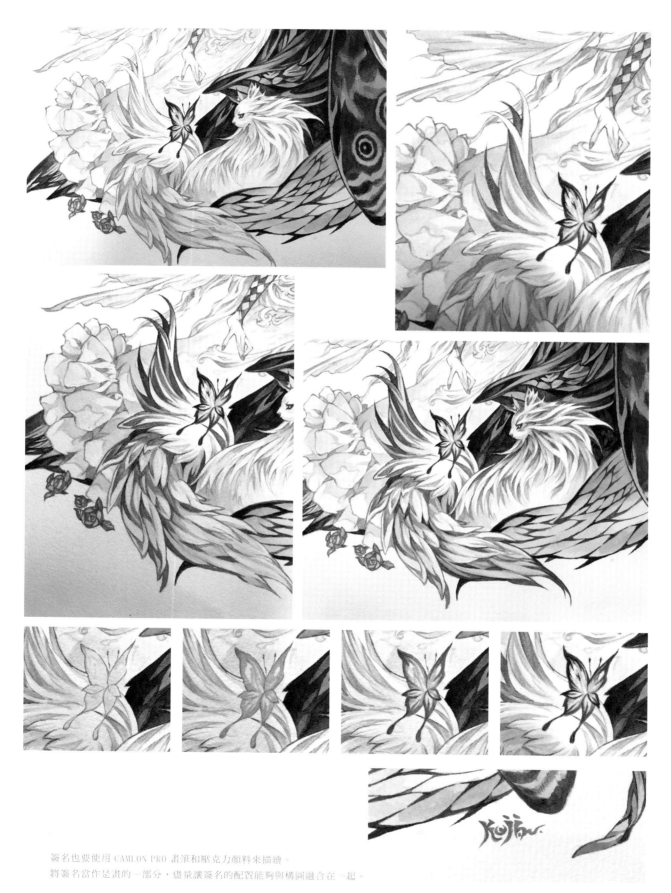

簽名也要使用 CAMLON PRO 畫筆和壓克力顏料來描繪。
將簽名當作是畫的一部分，盡量讓簽名的配置能夠與構圖融合在一起。

完成：「翼之輪舞」專為本作品集封面全新繪製的插畫

主人公是「妖精戰士」的形象。同時加入了中世紀歐洲的妖精繪畫要素。

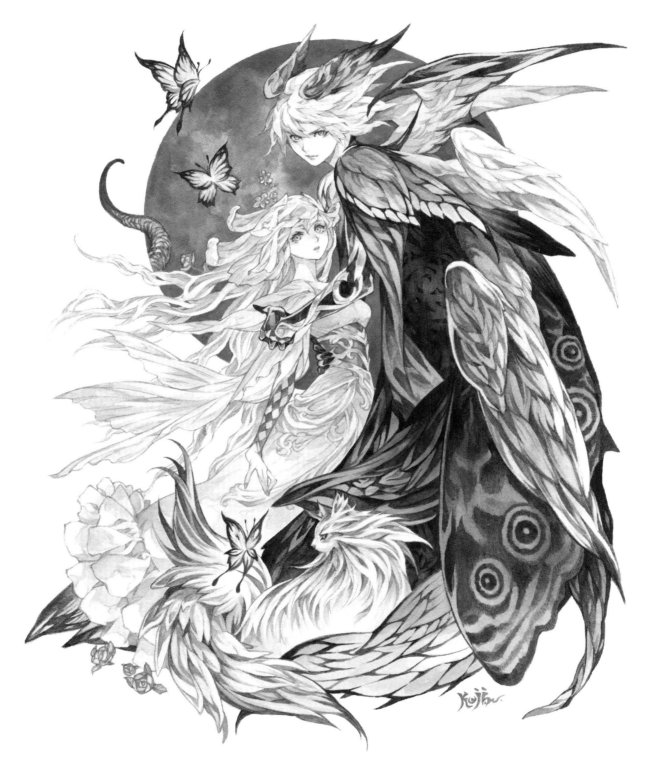

● 表現上的重點

・根據底色的不同，對插畫的印象也會不同，所以決定底色很重要。
・要注意陰影不要一開始就塗上深色，先以較淺的色彩來表現（特別是人物）。
・之所以在整體陰影加上巧克力色，是為了提升作業的效率以及畫面的統一感。
・顏料不要過度混色，以在紙上重複疊色的方式接近想要表現的顏色。
・意識到原畫要讓人可以直接欣賞，所以有時也會特意使用難以印刷的特殊顏色。
・因為是奇幻的世界，所以資料只要精微記在心裡期可，不需要拘泥於正確性。

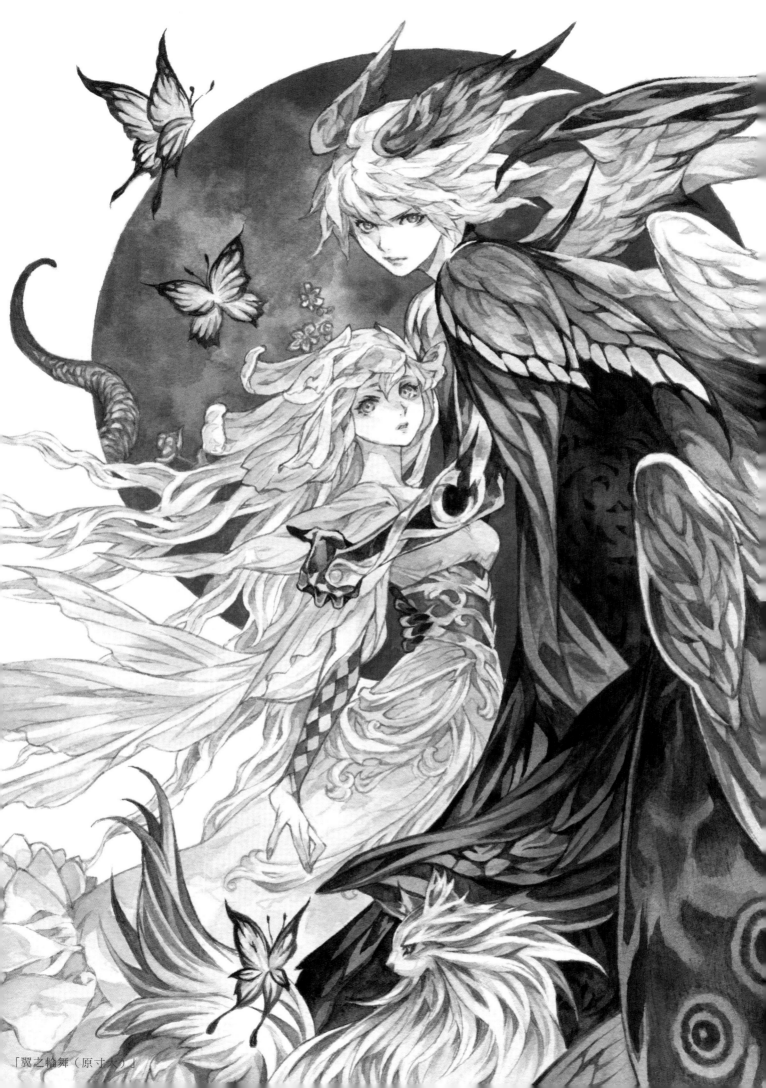

「翼之輪舞（原寸大）」

Commercial Works

商業作品

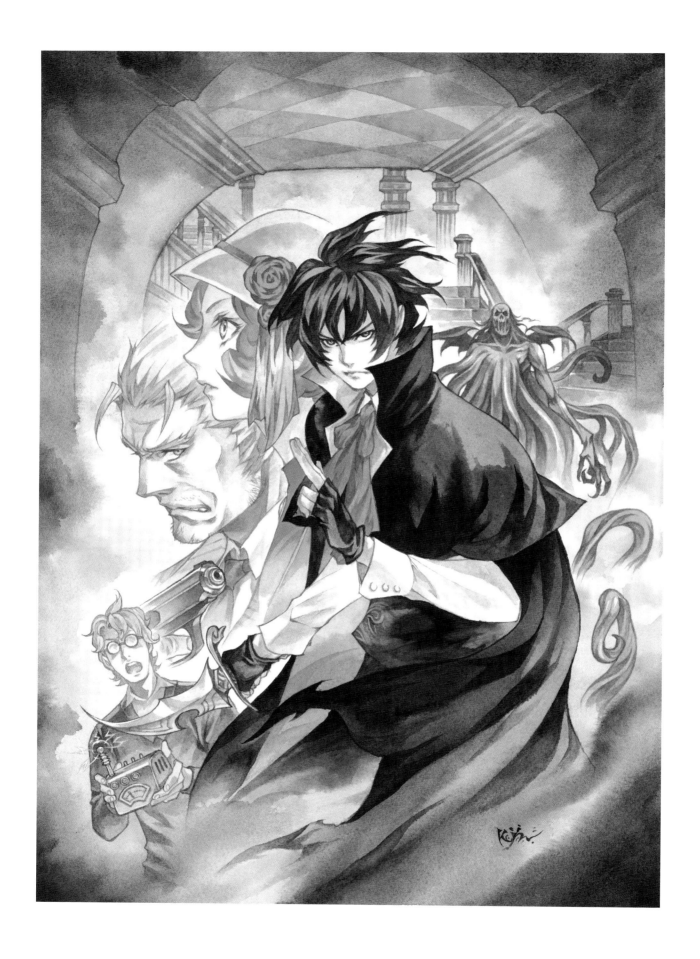

「Ghost Hunter 13」盒裝封面插畫
© GROUP SNE

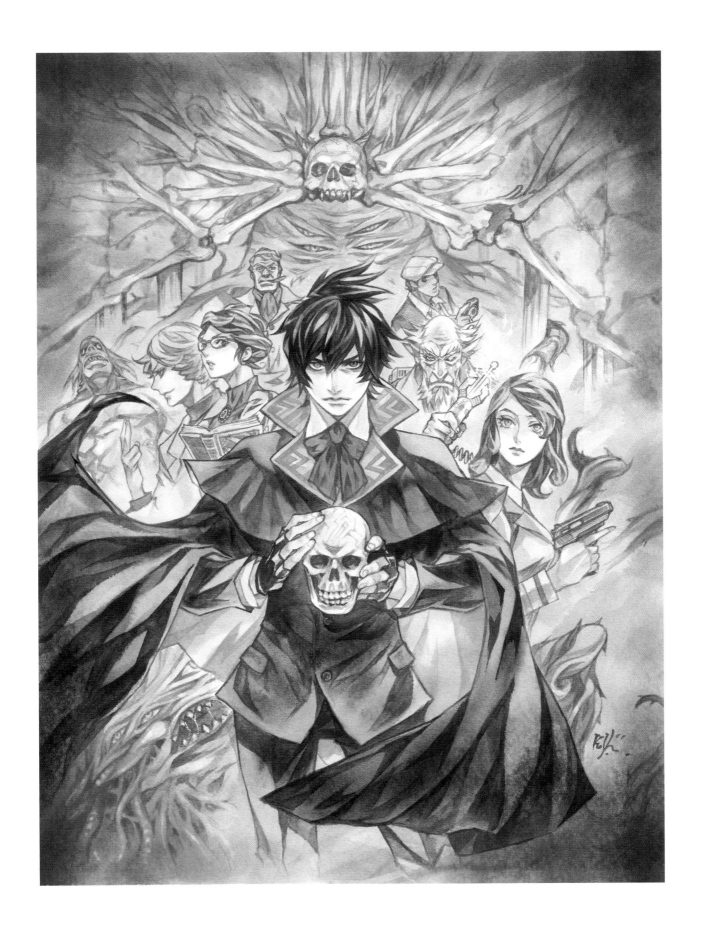

「Ghost Hunter 03」盒裝封面插畫

© GROUP SNE

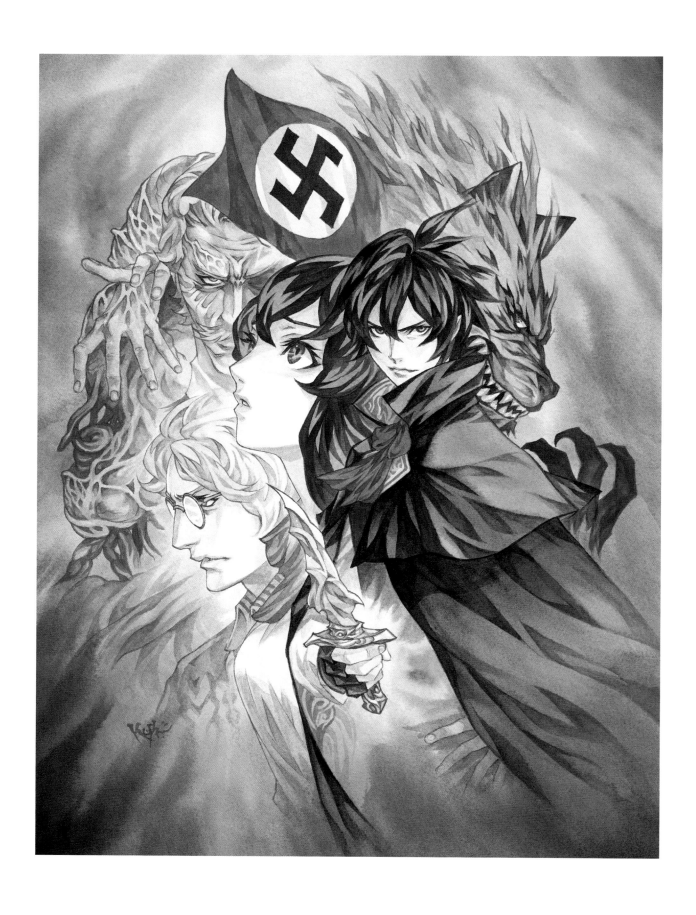

「Ghost Hunter (2) 帕拉塞爾蘇斯的魔劍【完全版】」封面插畫

© GROUP SNE/KADOKAWA

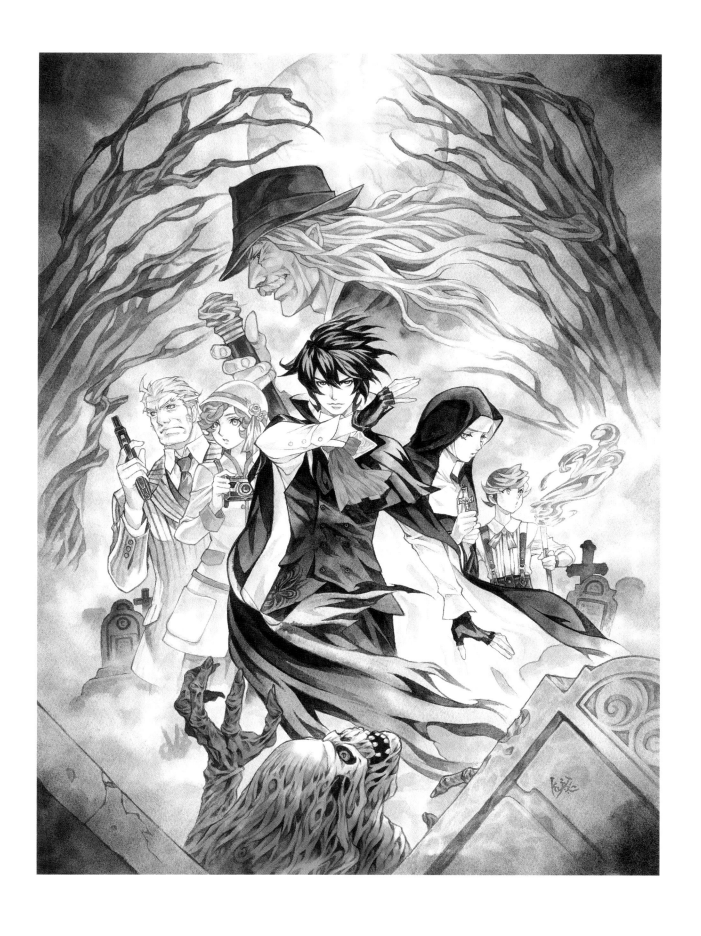

「Ghost Hunter 13 擴張版 1『七大罪』」盒裝封面插畫

© GROUP SNE

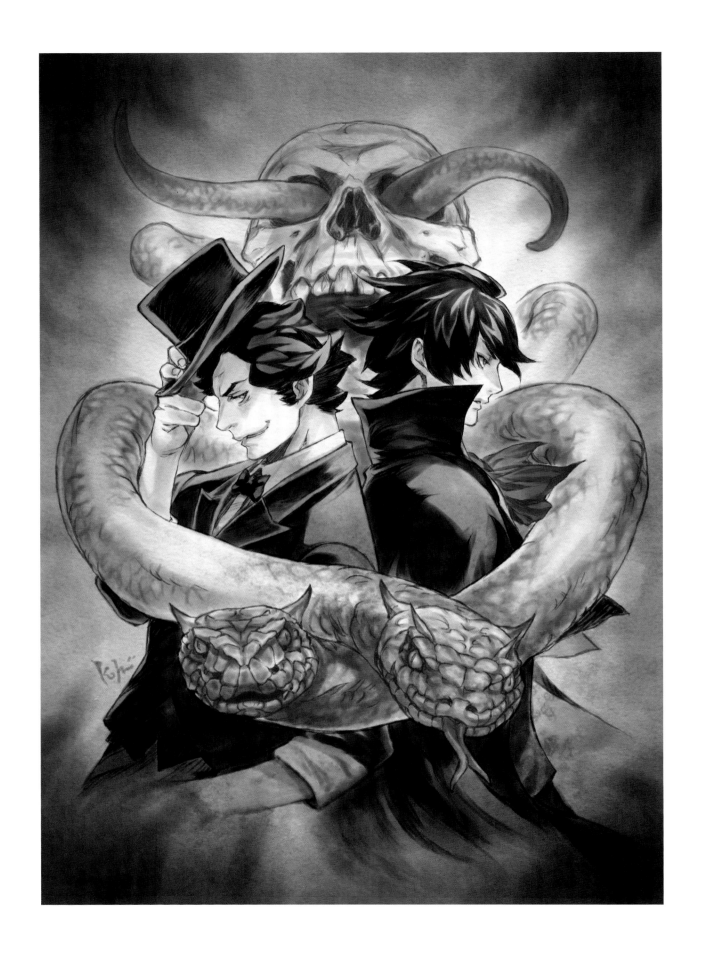

「Ghost Hunter 03 『胡迪尼逃生術！』」盒裝封面插畫
© GROUP SNE

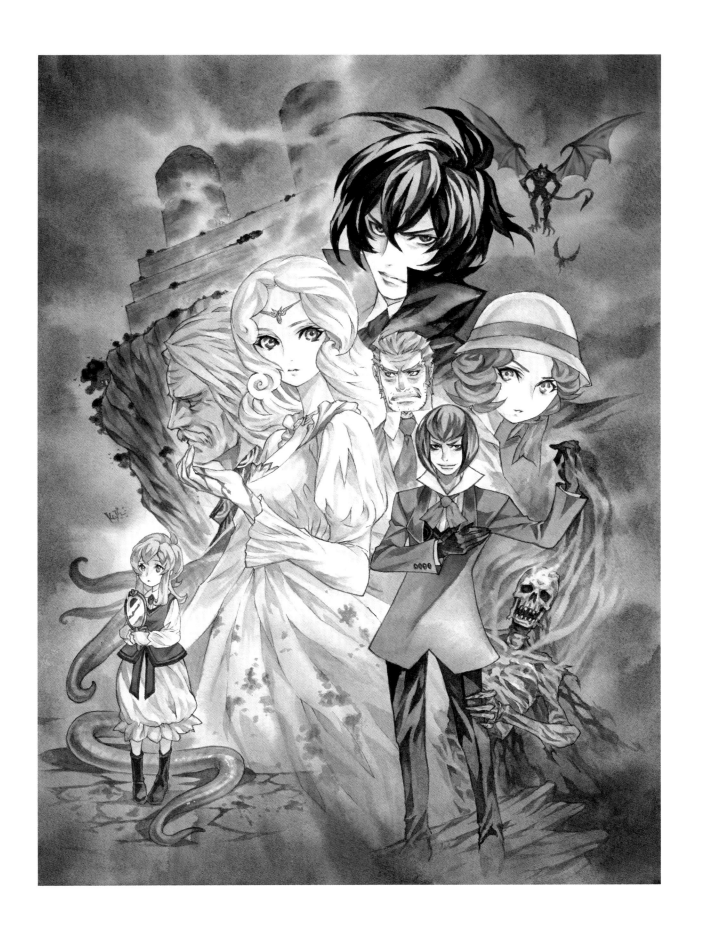

「Ghost Hunter 13 擴張版 2 『拉普拉斯的惡魔』」盒裝封面插畫

© GROUP SNE

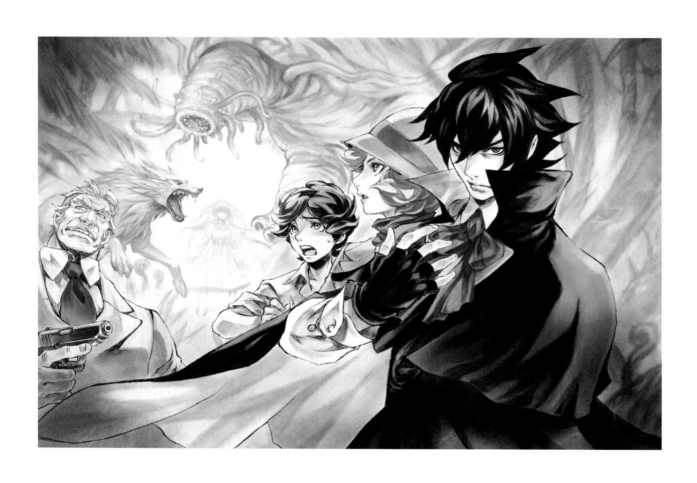

iOS/Android app「阿爾格林加的魔海」遊戲標題插畫

© UNBALANCE Corporation © GROPU SNE

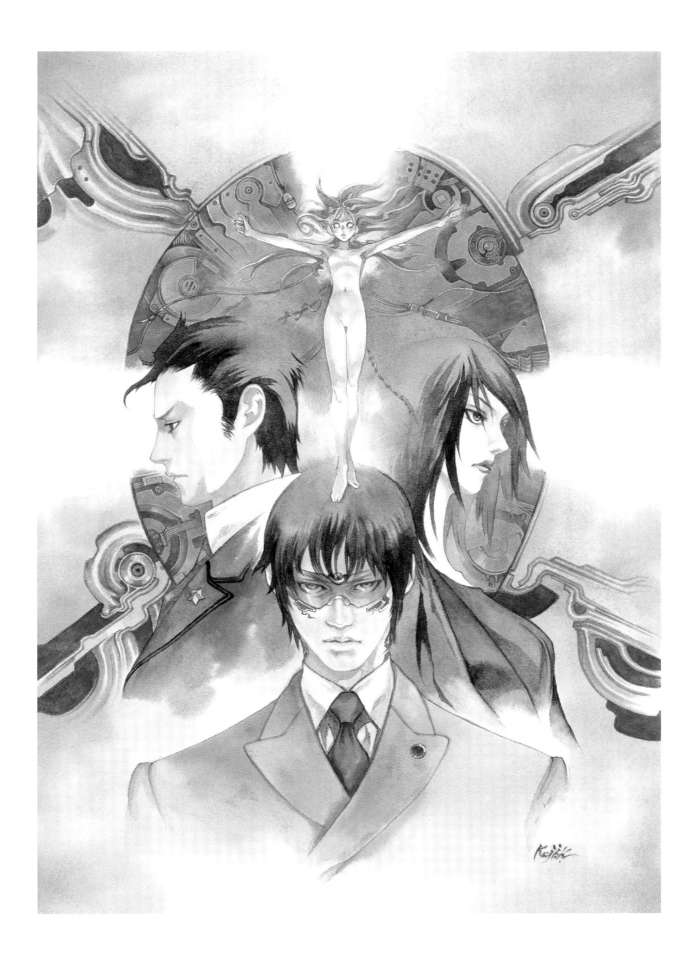

「Tokyo N◎VA The Detonation Supplement Grand×Cross」封面插畫
© KOJI / FarEast Amusement Research Co., ltd.

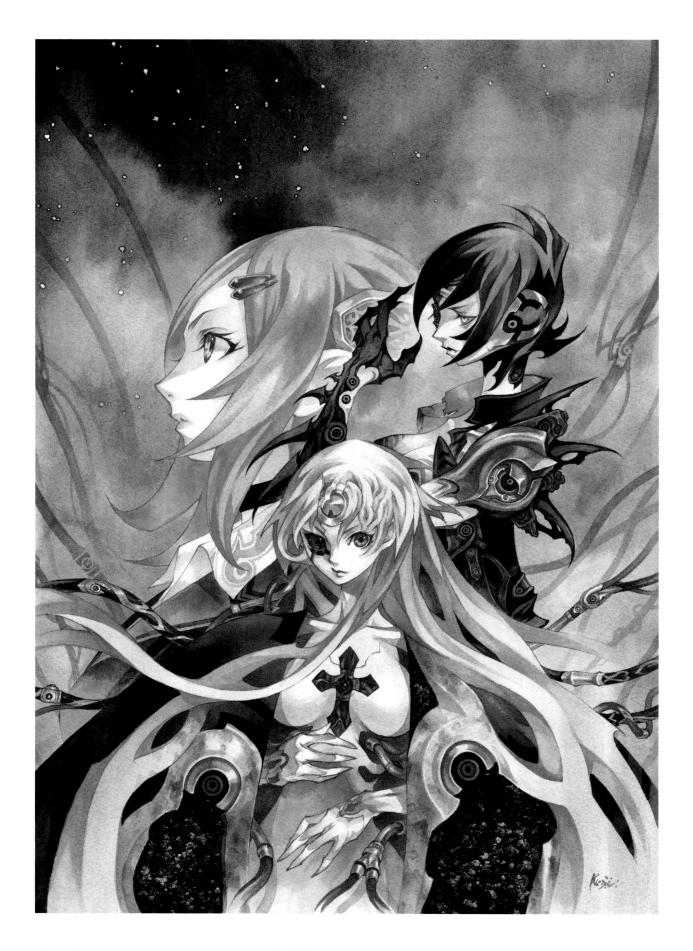

「Tokyo N◎VA The Detonation Supplement Night Watch」封面插畫
© KOJI / FarEast Amusement Research Co., ltd.

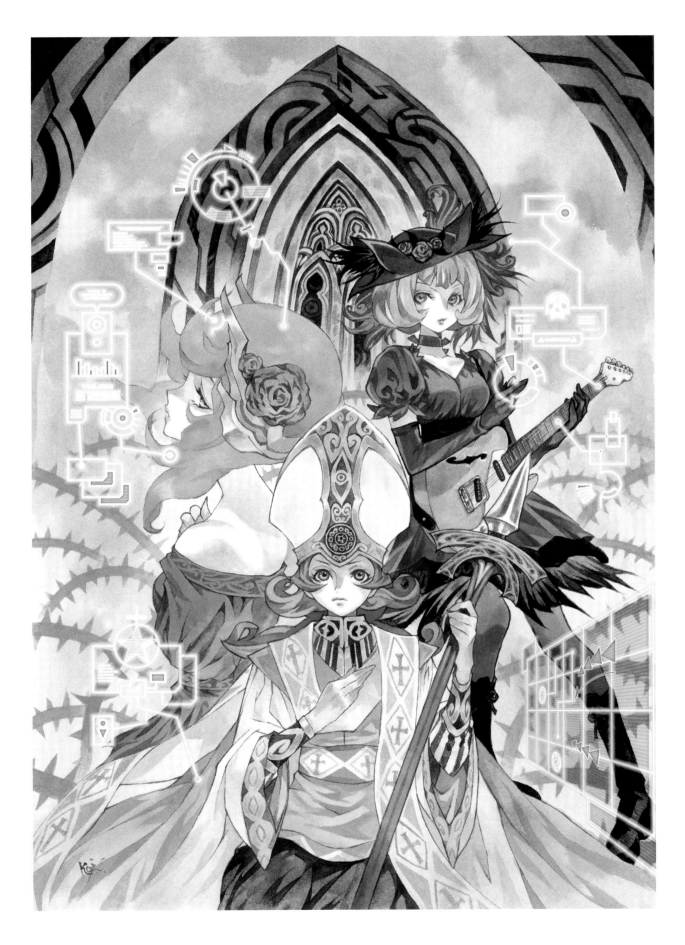

「Tokyo N◉VA The Detonation Supplement Outer Edge」封面插畫

© KOJI / FarEast Amusement Research Co., ltd.

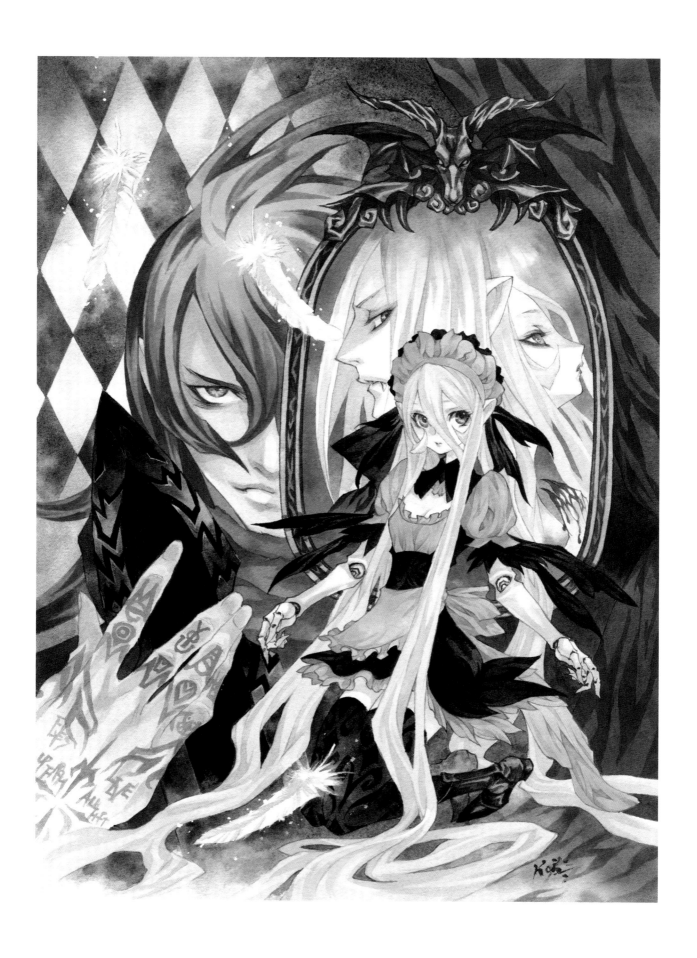

「Tokyo N◎VA The Detonation Supplement Replay Vanity Angle」封面插畫
© KOJI / FarEast Amusement Research Co., ltd.

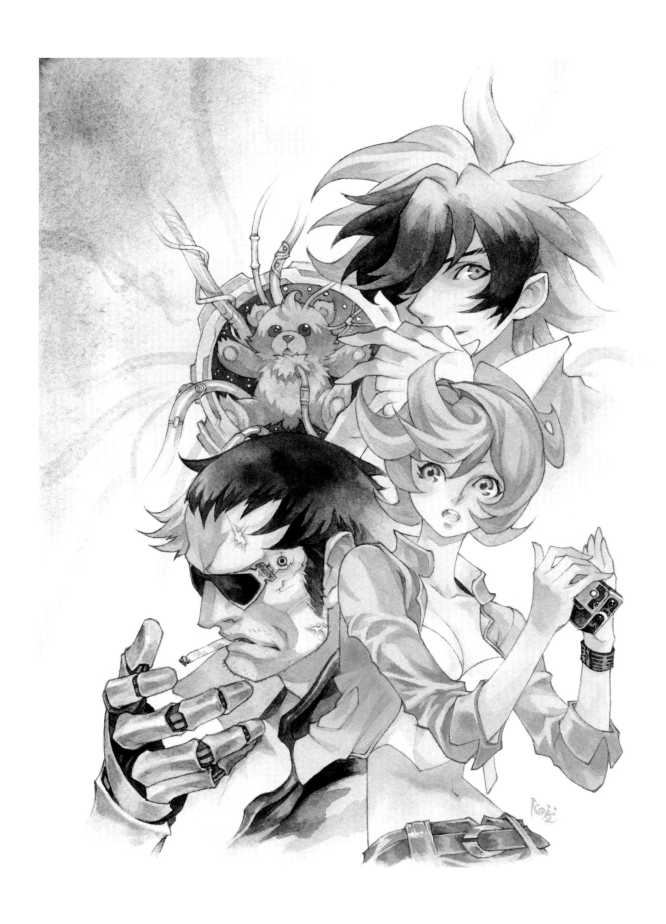

「Tokyo N◎VA The Detonation Supplement Beautiful Day」封面插畫
© KOJI / FarEast Amusement Research Co., ltd.

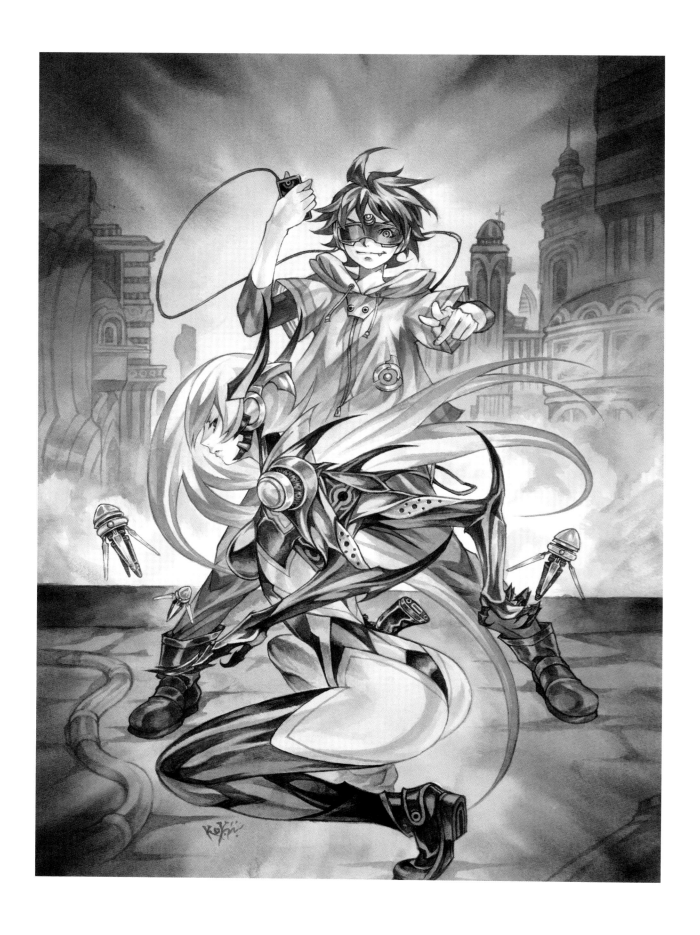

「Tokyo N◎VA The Axleration Rule Book」封面插畫
© KOJI / FarEast Amusement Research Co., ltd.

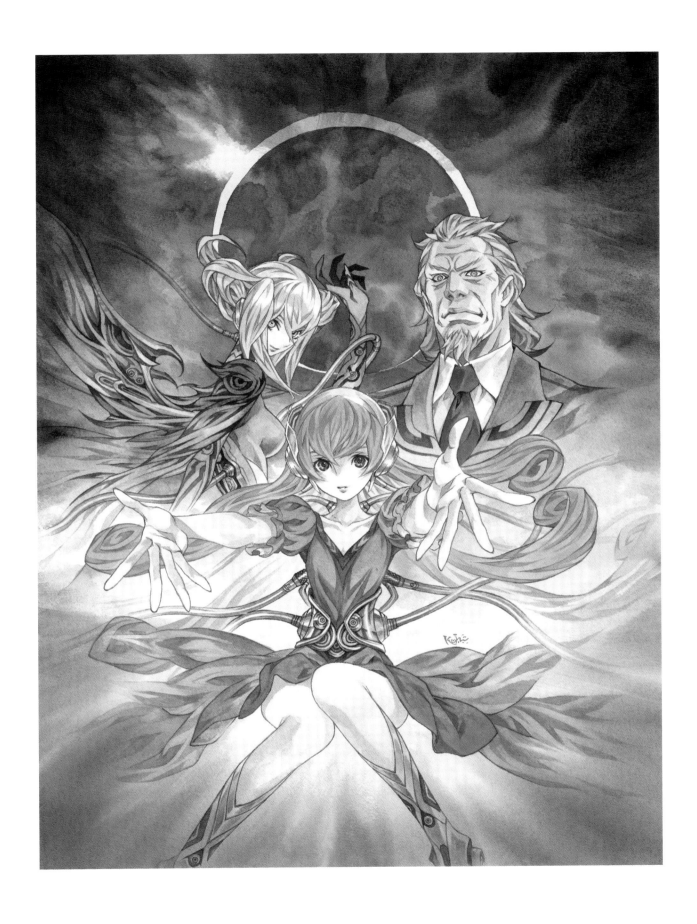

「Tokyo N◎VA The Axleration Supplement Cross the Line」封面插畫
© KOJI / FarEast Amusement Research Co., ltd.

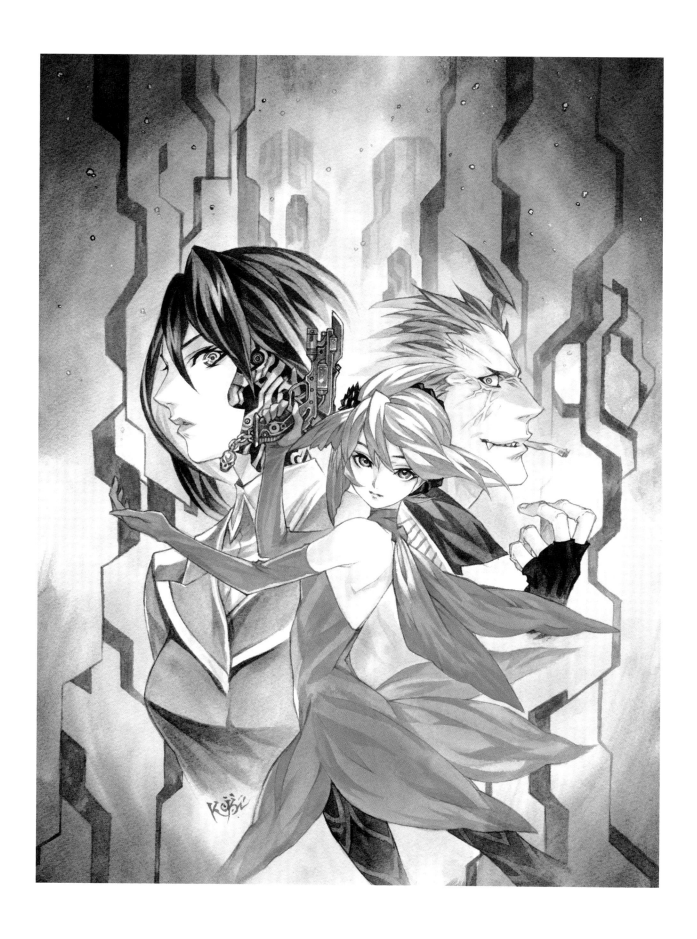

「Tokyo N◎VA The Axleration Supplement Behind the Dark」封面插畫

© KOJI／FarEast Amusement Research Co.，ltd.

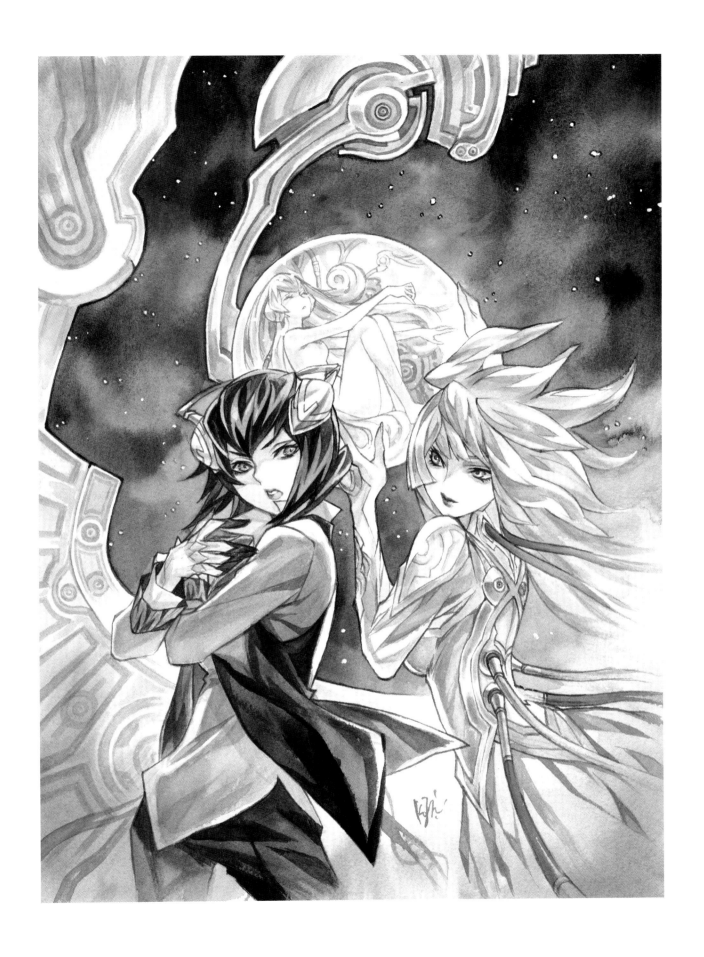

「Tokyo N◎VA The Detonation Haven Down Below」封面插畫

© KOJI / FarEast Amusement Research Co., ltd.

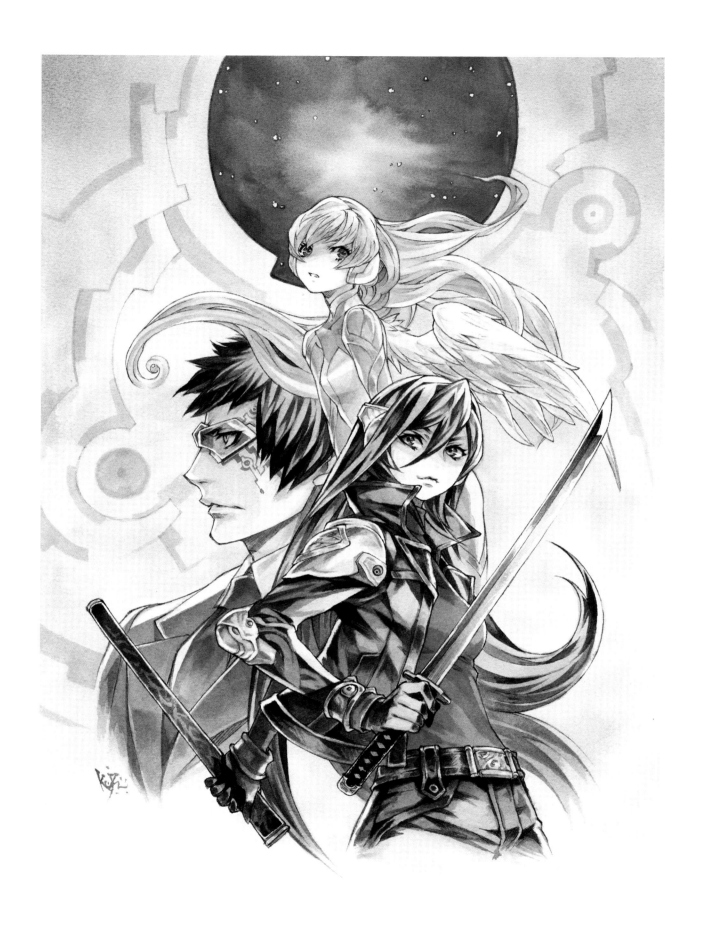

「Tokyo N◎VA The Axleration Supplement Skill Dictionary」封面插畫
© KOJI / FarEast Amusement Research Co., ltd.

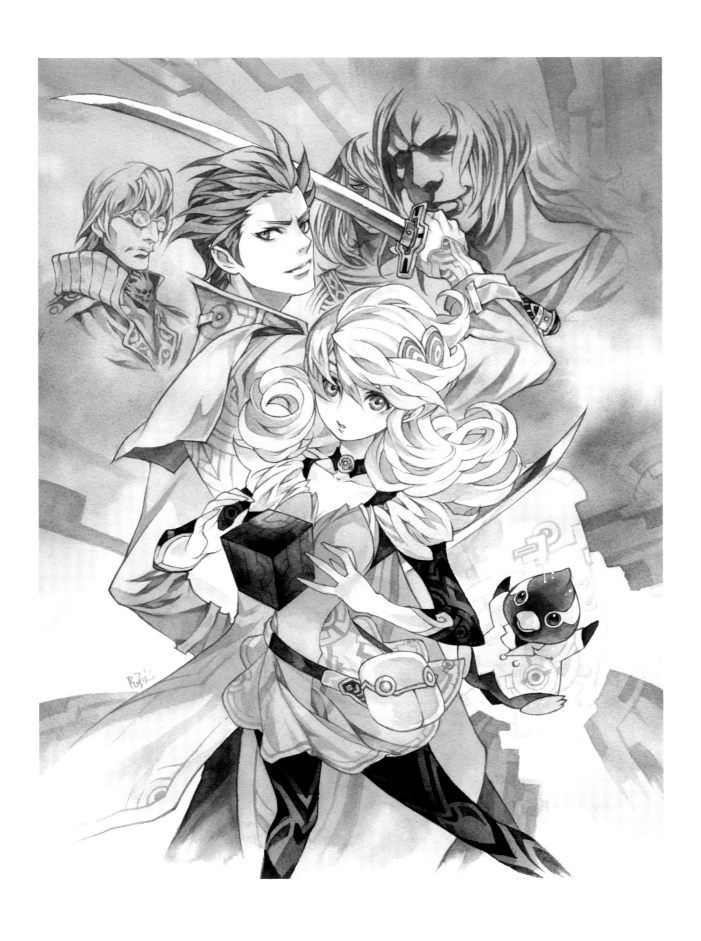

「Tokyo N◎VA The Axleration Calamity Box」封面插畫
© KOJI / FarEast Amusement Research Co., ltd.

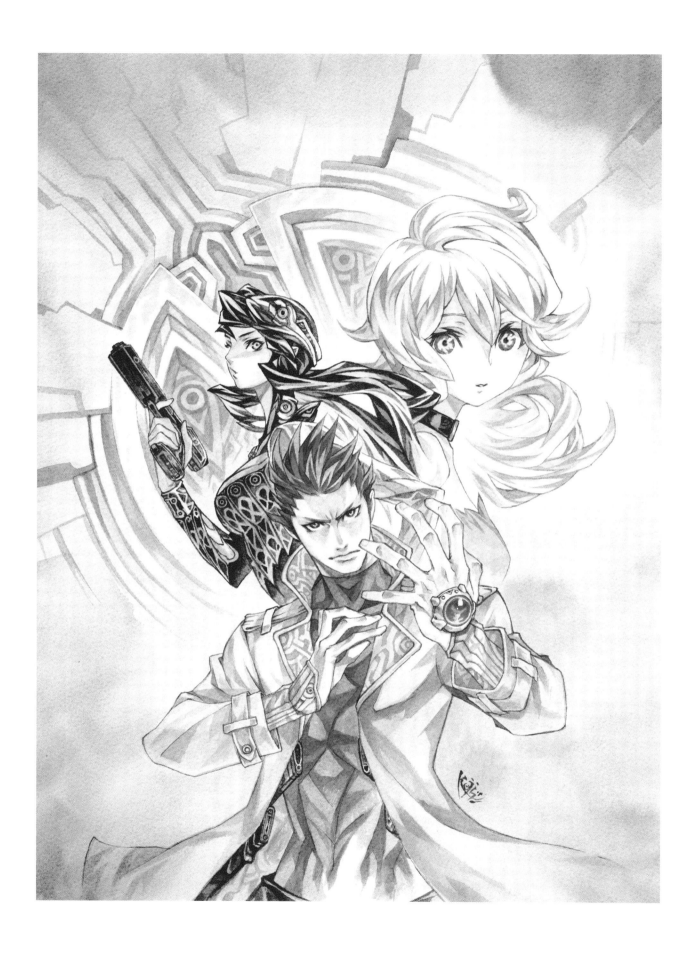

「Tokyo N◎VA The Axleration Replay Phantom Lady」封面插畫

© KOJI / FarEast Amusement Research Co.，ltd.

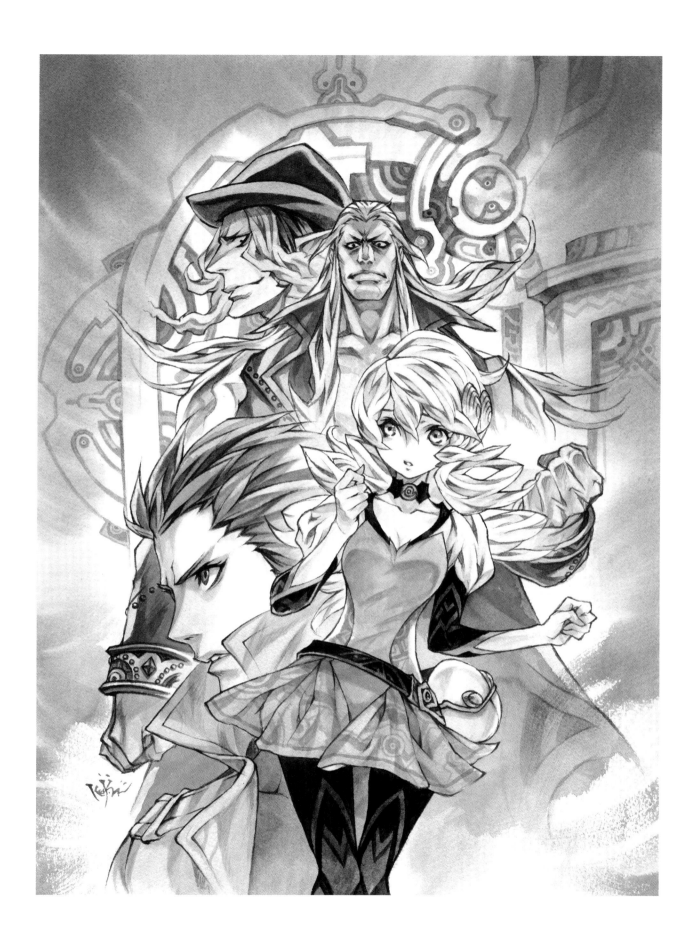

「Tokyo N◎VA The Axleration Replay Angel of Death」封面插畫

© KOJI / FarEast Amusement Research Co., ltd.

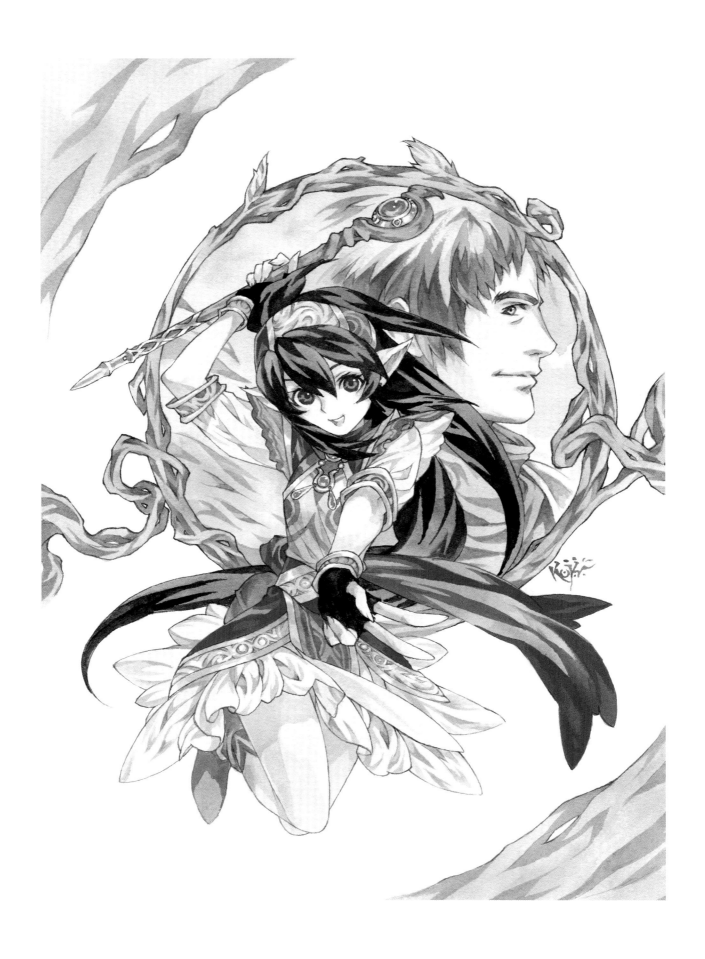

新裝版「Cocoon World 1」封面插畫
© KADOKAWA

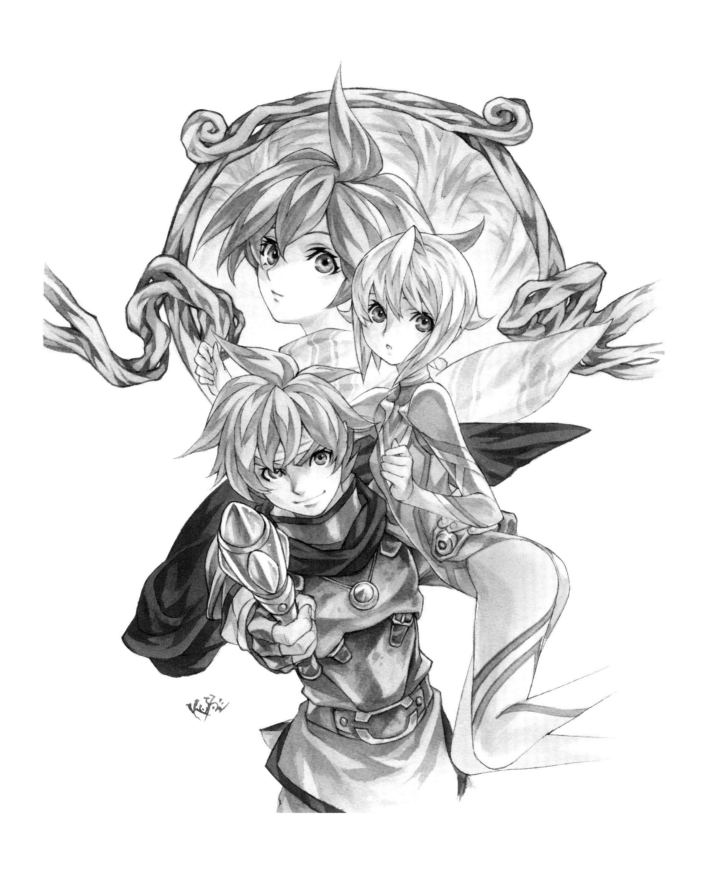

新裝版「Cocoon World 2」封面插畫
© KADOKAWA

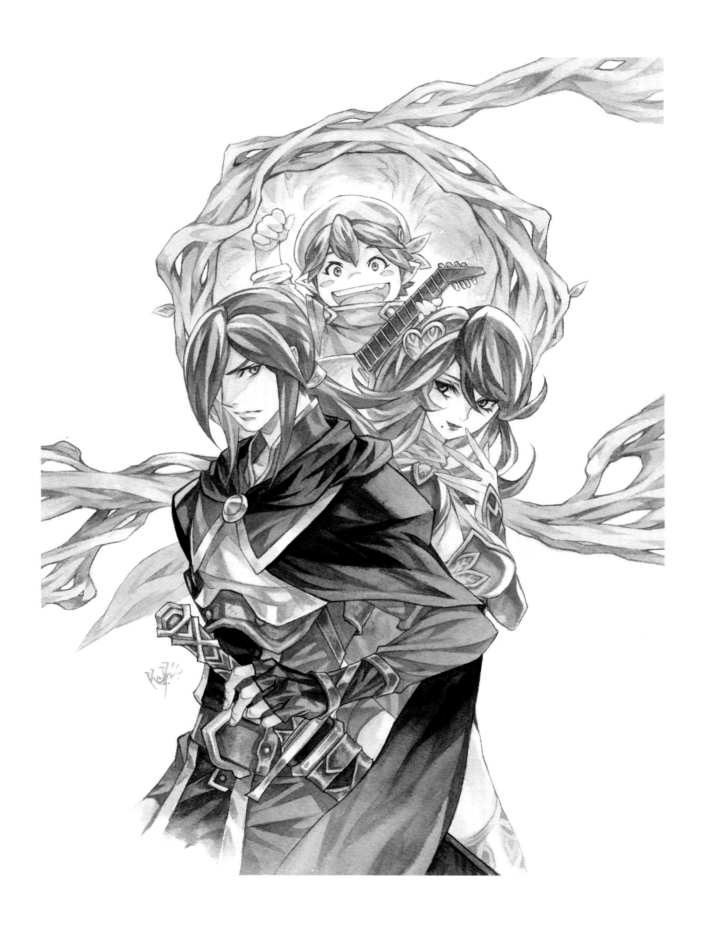

新裝版「Cocoon World 3」封面插畫
© KADOKAWA

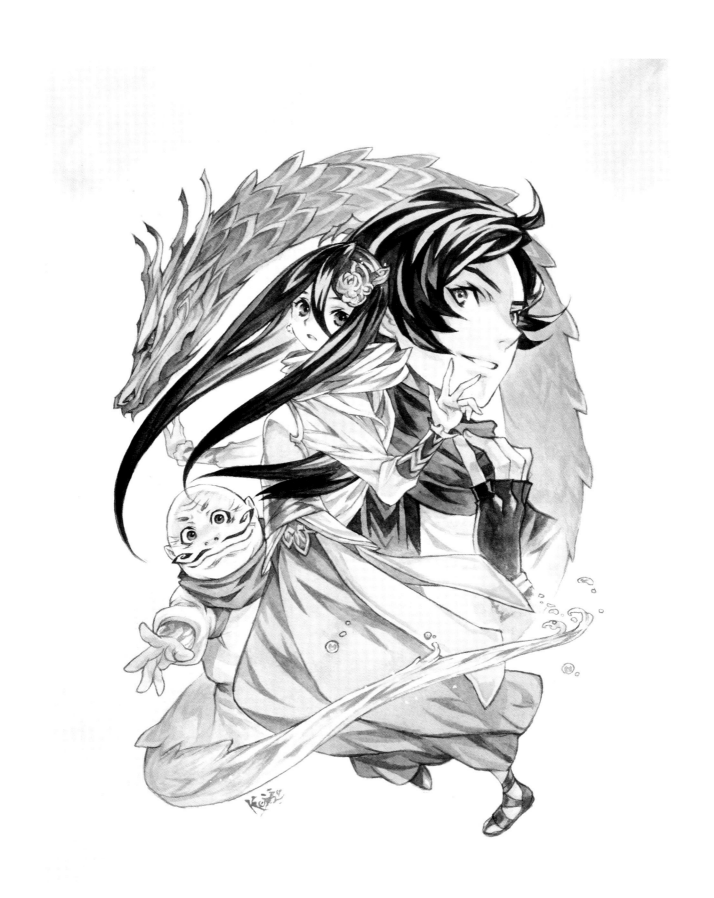

「砂之眠・水之夢」封面插畫
© 每日新聞出版

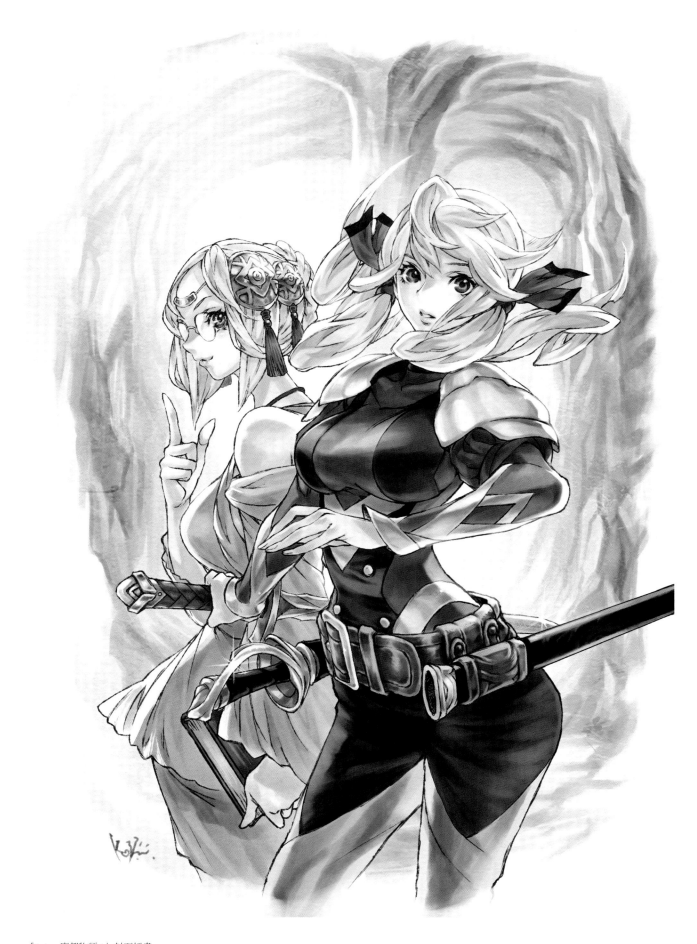

「Ruina 廢都物語 1」封面插畫

© Shoukichi Karekusa 2018

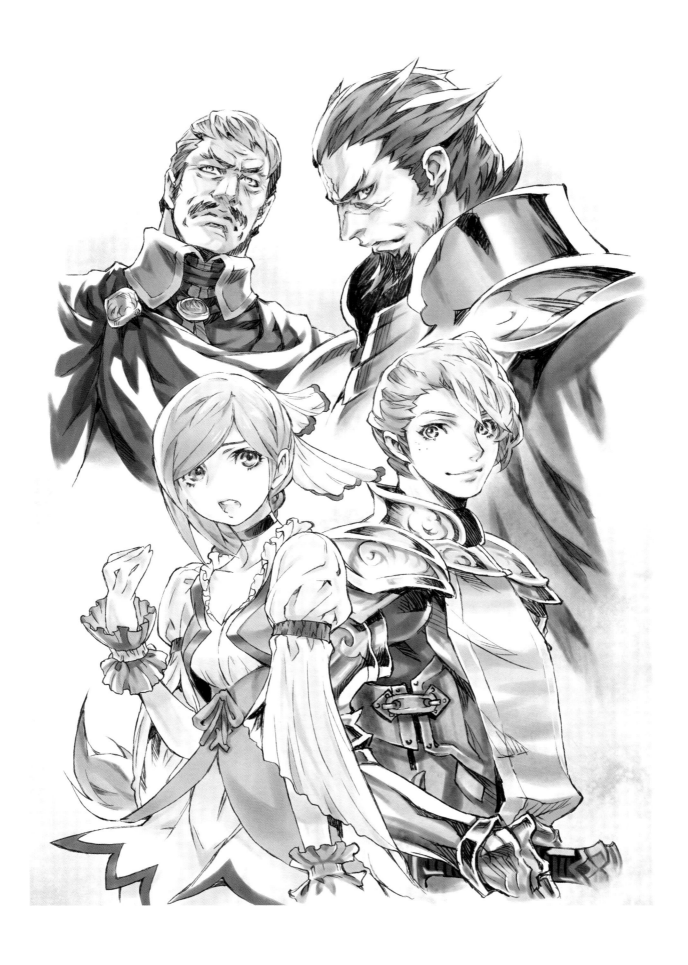

「Ruina 廢都物語 1」卷頭角色人物介紹插畫

© Shoukichi Karekusa 2018

「聖火降魔錄 英雄百歌」 塞涅里歐／卡牌插畫
© Nintendo/INTELLIGENT SYSTEMS

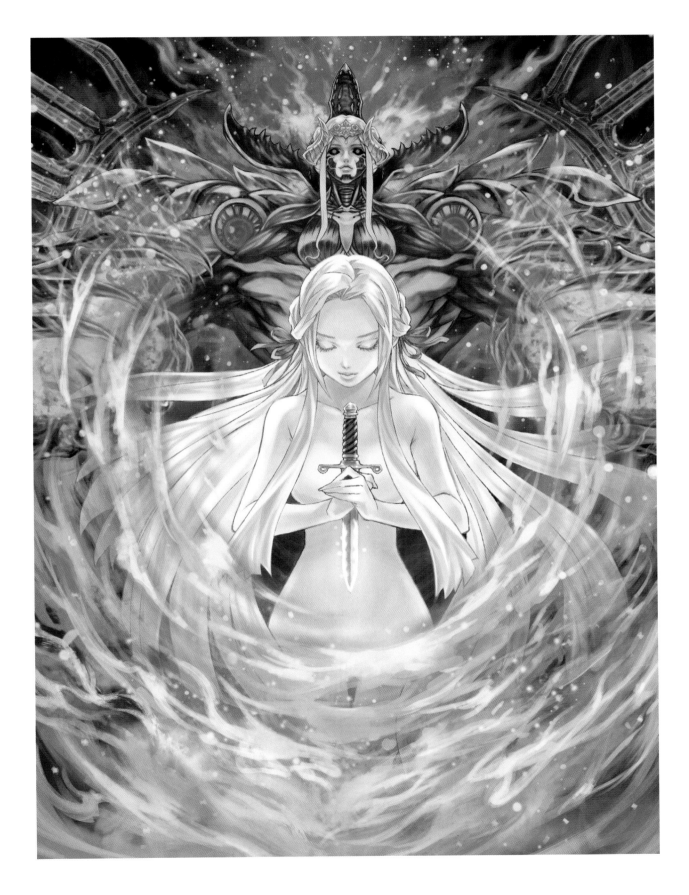

「TCG 聖火降魔錄 θ (Cipher)」B21-047
在獻身理想的結局 霸骸艾黛爾賈特／卡牌插畫
© Nintendo/INTELLIGENT SYSTEMS

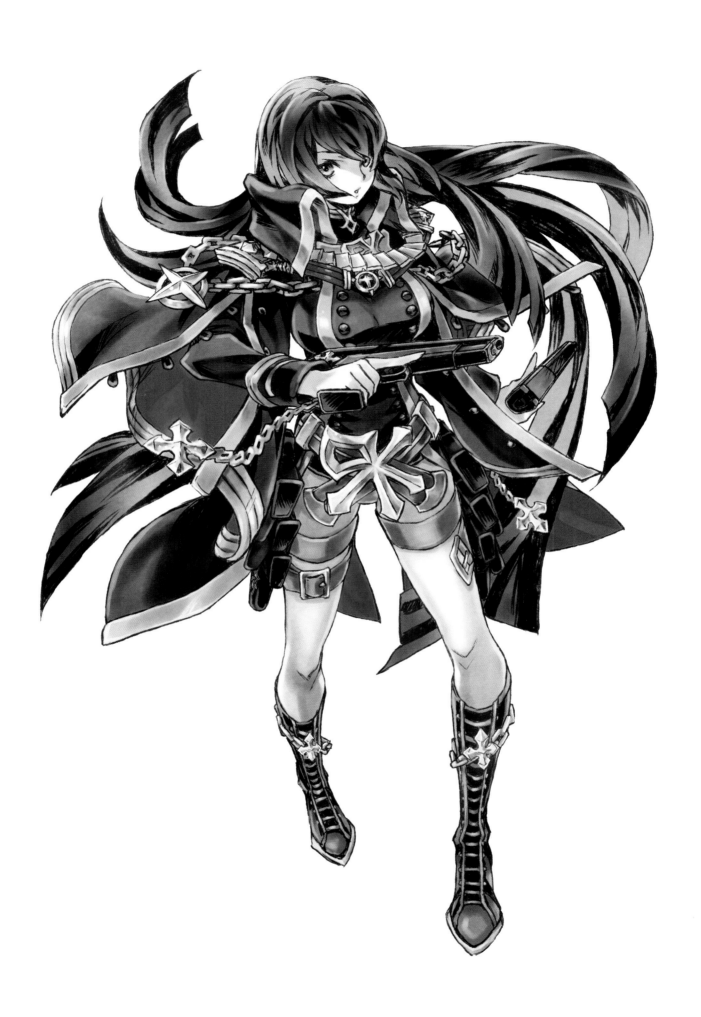

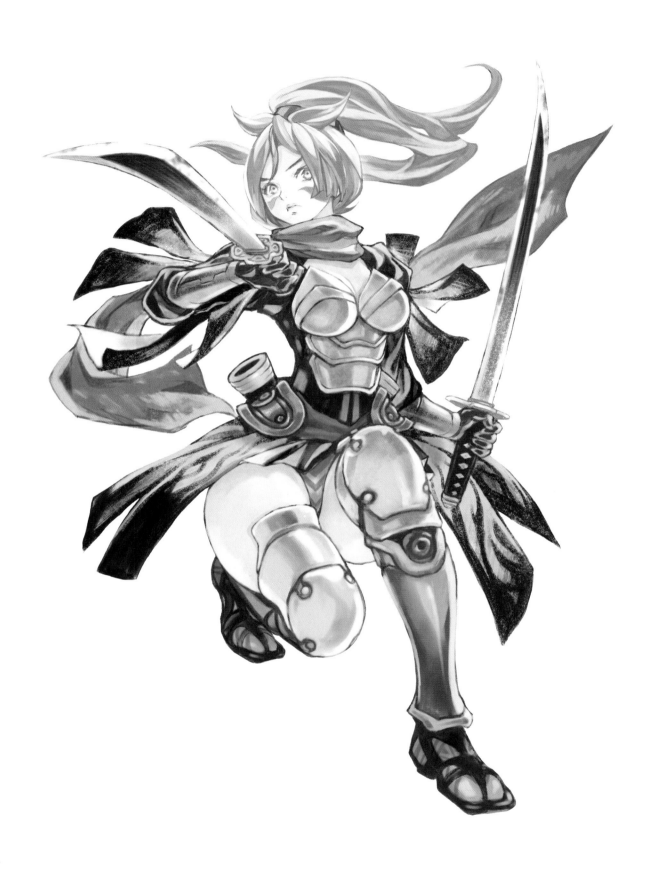

「Black Jacket RPG」REDRUM / 角色人物插畫
© KADOKAWA

Contribution Works

5位藝術家送給弘司的祝賀作品

Artist Profiles

CHANxCO

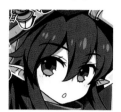

插畫家。參與製作了很多動畫和遊戲的官方 Q 版插畫。
2018 年出版了彙集 10 年來商業工作的作品集「CHANxCO 作品集 CHANxBOX」
（PIE International）。
http://insidebox. sakura. ne. jp

藤ちょこ

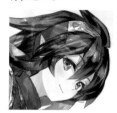

插畫家/漫畫家。千葉縣出身。筆下描繪出充滿奇幻感的世界觀，參與繪製小說封
面插畫、內頁插畫、電玩遊戲、TCG 插畫等。
2020 年出版「藤ちょこ画集 彩幻境」（玄光社）。
http://www. fuzichoco. com

伊東雜音

在小說封面插畫和內頁插畫、動畫、電玩遊戲角色設計等領域活動中。
主要工作有「涼宮春日」系列插畫＆角色設計、「灼眼的夏娜」插畫＆角色設計、
「天久鷹央的推理病歷表」系列裝幀畫等。同時也進行同人活動。
https://itoww. tumblr. com

鈴木康士

自由插畫家/創作者。自 1997 年開始活動。
參與的工作有小說封面插畫、藝文雜誌的插畫、卡片遊戲插畫、遊戲開發等等。
「鈴木康士画集 視線」「鈴木康士画集 淺明」「鈴木康士画集 朔望-初期作品
集-」（新紀元社）
http://elegantsuzuki. art

Aogachou

武藏野美術大學日本畫學科畢業後，在歷經遊戲公司工作後，現在為自由工作者。
以怪物和動物為主題進行創作。
「LIMITS Digital Art Battle」第一屆世界冠軍。
作品集「鷲獅子の天秤」（玄光社）
https://aogachou. com

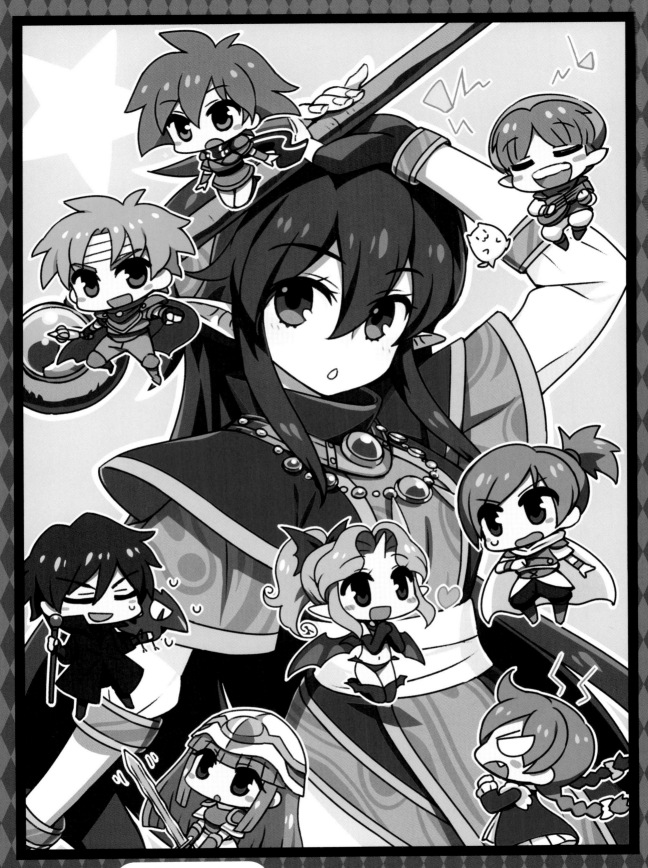

Artist Comment

恭喜出版畫集！

「ファイブリア」系列是我認識到弘司老師的契機，也是我非常喜歡的作品。

由衷推薦給大家，請一定要看！

在此也期待弘司老師今後的不斷活躍！

祝賀
弘司老師
出版畫集！

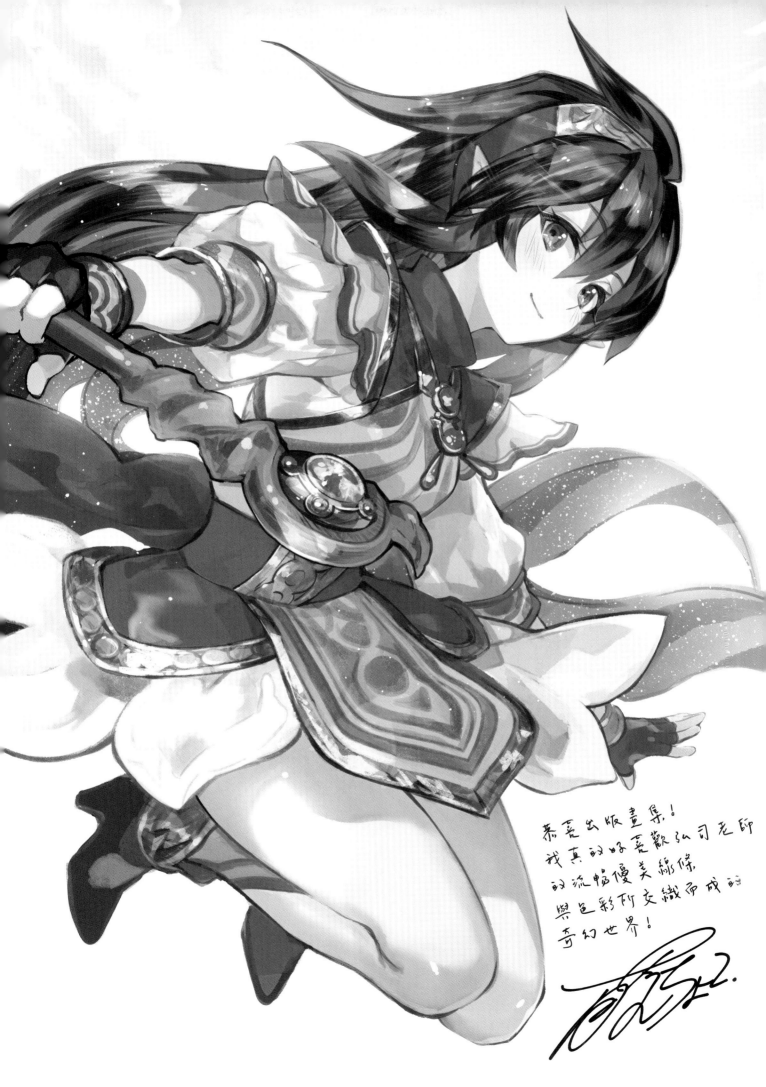

恭喜出版畫集！
我真的好喜歡弘司老師
的流暢優美線條
與色彩所交織而成的
奇幻世界！

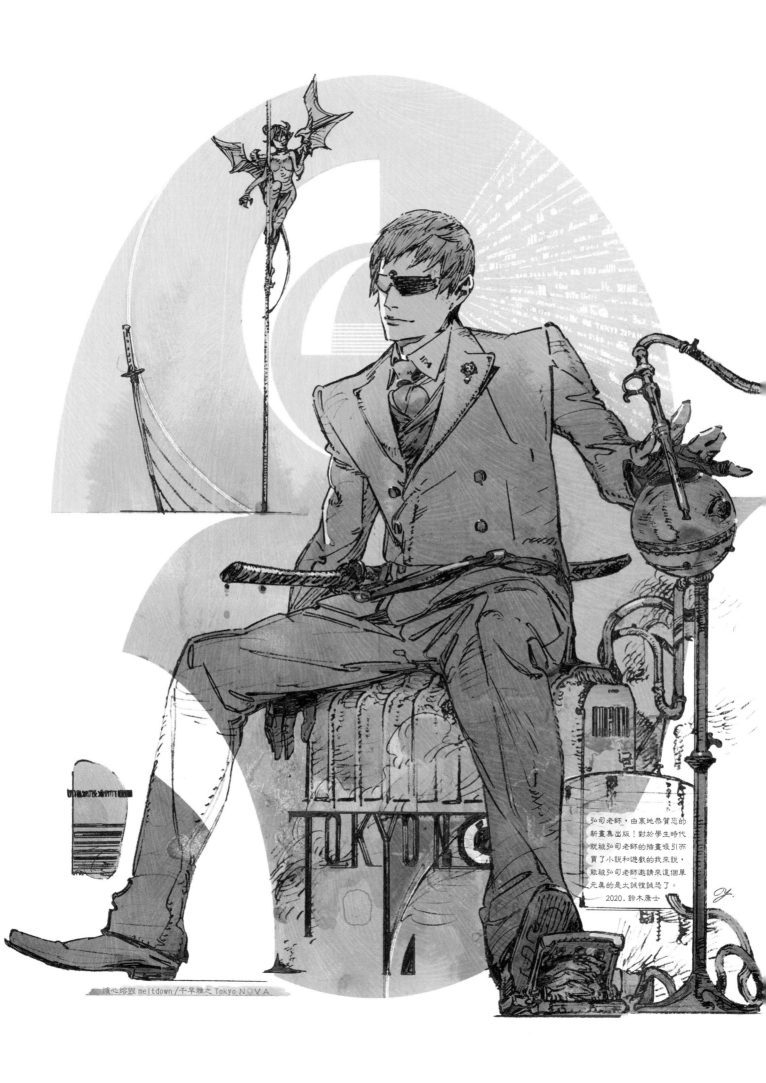

弘司老師，由衷地恭賀您的
新畫集出版！對於學生時代
就被弘司老師的插畫吸引而
買了小說和遊戲的我來說，
能被弘司老師邀請來這個單
元真的是太誠惶誠恐了。
2020. 鈴木康士

爐心熔毀 meltdown／千早雅之 Tokyo NOVA

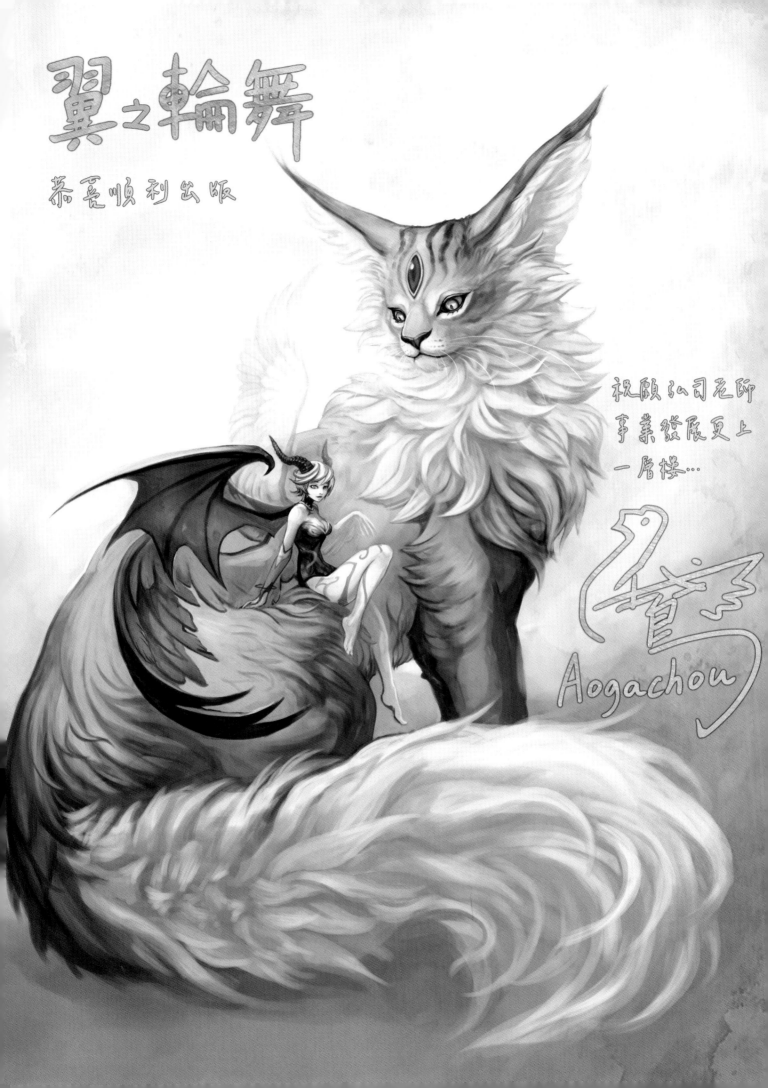

翼之輪舞

恭喜順利出版

祝願弘司老師
事業發展更上
一層樓…

Aogachou

Online Roundtable

線上座談會

弘司 × Aogachou × 赤津豐 × 伊東雜音 × 友野詳

雖然在新冠肺災肆虐的狀態下，只能以線上座談會的形式舉辦。居住在日本關西地區的 4 位創作者，為了慶祝這本作品集的刊行，齊聚一堂暢談插畫家弘司在小說及遊戲的世界裡所建立的輝煌成績以及在他的作品中呈現出來的特別魅力。

-Members Profile-

Aogachou （畫家・插畫家）

畢業於武藏野美術大學日本畫學科後，歷經任職於遊戲公司，現為自由工作者。作品以怪獸及動物為設計主題。「LIMITS Digital Art Battle」第一屆世界冠軍。

pick up work

「鷲獅子（克里冯）の天秤」
（玄光社）

初次正式作品集。除了包含嚴選原創作品 & 商業插畫共約 200 件之外，同時也收錄了全新繪製的插畫短篇故事。

赤津・豐 （畫家・插畫家）

於『Comic Gum』（WANI BOOKS）出道、並於『月刊鋼彈 ACE』（KADOKAWA）連載「機動新世紀鋼彈 X Under The Moonlight」。在角色人物設計、插畫繪製、電玩遊戲、動畫等多種領域活動中。

pick up work

「マンガ創作塾・構想、描き方、見せ方まで」 （玄光社）

為了本書專門製作了一本漫畫。公開實際完成一本漫畫的流程，並將其中摸索試錯的過程和用心之處，以具體展示的定稿內容的方式進行各種解說。

伊東雜音 （插畫家・角色人物設計者）

在小說封面插畫、內頁插畫、動畫、遊戲角色設計等方面活動中。主要工作有「涼宮春日（涼宮ハルヒ）」系列插畫 & 角色設計、「灼眼的夏娜」插畫 & 角色設計、「天久鷹央的推理病歷表（天久鷹央の推理カルテ）」系列裝幀畫等。也進行同人活動。

pick up works

「涼宮ハルヒの直觀」
（台灣角川）
創造了空前的大暢銷，由谷川流撰寫的輕小說系列。

「天久鷹央の推理カルテ」
（新潮文庫）
由知念實希人撰寫的新感覺醫療推理劇。

友野・詳 （小說家・劇作家/遊戲設計者）

隸屬於創作者集團「Group SNE」。1991 年以「Cocoon World」出道。進行 TRPG、桌遊等實體遊戲的設計、小說執筆等等。代表作有「Runal Saga」、「妖魔夜行/百鬼夜川」等。

pick up works

「ダークユールに贖いを」
（Group SNE）
以吸血鬼世界為題材的盒裝版殺人推理桌遊。

「赤と黑」 （Group SNE）
用推理和捏造創造出「真相」的獨特 TRPG。
由友野負責研發。

相遇的契機是在遊戲會和聚餐場合

友野詳 在我們這群人中，應該算我和弘司老師認識的時間最早了吧。弘司老師在我的長篇小說出道作「Cocoon World」中畫了插畫。但弘司老師在那之前，就已經在那本小說原型的桌上角色扮演遊戲（TRPG）的 replay 記事小說中畫了插畫，這就是我們兩個相識的緣分了。刊載了那篇文章內容的 Hobby JAPAN 的「RPG 雜誌」主編提出了「邀請我們雜誌上現在最受讀者歡迎的插畫家來畫吧」的建議，於是就以小說＋插畫的方式展開了兩人的合作。弘司老師的小說插畫出道作品也是「Cocoon World」吧？

弘司 是的。那是我第一次描繪文庫小說的插畫。

友野 所以我們彼此都是出道作品的組合，就是這樣的合作流程。在那之前我們在哪裡見過嗎？

弘司 記得有一次在 Group SNE＊的聚會上，好像我們兩個曾經同席參與。

友野 畢竟都是近 30 年前的事情了…。不知從什麼時候開始，弘司老師會邀請我一起去吃飯，而我也會邀請弘司老師一起去玩不插電的桌遊之類，就這樣往來了 30 年。

赤津 豊 我和弘司老師見面是在 4、5 年前。

弘司 第一次見面的是在「LIMITS＊」嗎？

赤津 不，第一次見面是在賞花會的時候。

弘司 對對對。是在關西創作者團體主辦的不同行業交流賞花會上見面的。

赤津 每年都會有這樣的活動，剛開始的時候還會事先分發參加者名單，我看到「有弘司老師的名字耶！」。原本我就是個不折不扣的御宅族，看到名單上還有很多不得了的人也都來參加，到了賞花會的時候，一確認到「弘司老師是那個人」，就馬上湊過去聊天了，真是臉皮厚到不行。

促成友野詳和弘司開始合作的作品
「Cocoon World」
（角川 Sneaker 文庫・1991）

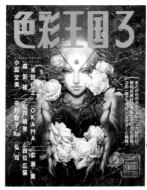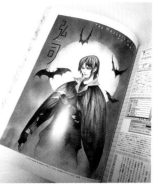

「色彩王國 3」的封面和刊載頁面（美術出版社・1999）。

友野 赤津老師的社交能力很高呢。

赤津 我在國中的時候就看過「Cocoon World」了。除此之外，還碰巧擁有一本弘司老師的首次書籍作品遊戲書，算是我們這群人中最「普通的粉絲」吧。

伊東雜音 我是受邀參加友野老師主辦的鶴橋烤肉會，而弘司老師也來到現場，因為我本來就是粉絲的關係，所以內心裡暗喜「老師也來了！」。我把這件事告訴了我的丈夫，沒想到丈夫說「我和弘司老師關係很好哦」，之後我就開始和丈夫一起參加了友野老師和弘司老師主辦的遊戲會和聚餐。

友野 那時候我每隔幾個月都會召開一個叫做鶴橋烤肉會的活動。

伊東 我去的時候是最後一次了，現在已經沒有再舉辦了。先前也提過希望還能再辦這個活動。

友野 因為我長期住院了，所以之後就沒有定期舉辦了。我偶爾會去店裡，所以我們再辦吧。

伊東 一定一定。

Aogachou 我是在高中的時候第一次看到弘司老師的作品。當時我為了學習各種各樣的畫法而買的「色彩王國 3」（美術出版社/1999）這本書，讓我第一次知道了弘司老師。實際上見到弘司老師，是在我已經成為插畫家後，獲邀參加富士見書房的新年會上，看到了一群感覺都是前輩的人聚在一起，所以我單方面地過去遞名片自我介紹。在那時交換到的名片中看到有弘司老師的名字。因為弘司老師在我高中時代就已經很活躍，所以我擅自想像應該是年紀更大一點的人，沒想到是一位普通的大哥，所以不好意思地問道：「您是冒牌貨吧？」，這就是我當時的第一印象吧（笑）。

友野 弘司老師都不會老的。雖然我們已經認識 30 年的交情，但他給人的印象都沒變。大部分人見到弘司老師的時候，都會說「您這麼年輕哦？」。

赤津　我也是從國中開始就知道有弘司老師，但第一次見面的時候同樣覺得「咦？您幾歲？」，然後我記得曾經對本人說過「您的外表和年齡不符」。

友野　雖然我也常被人說長得很年輕，每次說到「Cocoon World是我的作品」大家都會嚇一跳，然後再看到弘司老師的長相就更加吃驚，這已經是屢試不爽了。

Aogachou　還有就是介紹了「LIMITS」這個活動給我呢。

弘司　剛好有我認識的人參與了這個活動的營運。我聽說他要舉辦一個叫做「LIMITS」的活動，所以去看了一下，結果就被問到「弘司，有沒有人可以來參賽？」。Aogachou老師既可以用數位工具作畫，又能在個展等場合現場表演描繪過程，我想應該挺適合的。

Aogachou　謝謝你給我這麼好的機會。

＊Group SNE 友野詳所屬的從事遊戲相關的創作、翻譯、執筆、企劃的創作者集團。團體的代表是安田均。1987 年創立。進行桌上角色扮演遊戲（TRPG）和交換卡片遊戲（TCG）、桌遊等的企劃、規則設計、小說等的執筆、海外遊戲和小說的翻譯等。2013 年開始製作和銷售自家公司的遊戲和書籍。

＊LINMITS 參賽者要在限定時間 20 分鐘內，將以輪盤決定的主題描繪出來，競爭作品的完成度和描繪過程趣味性的對戰型藝術活動。
2015 年開始在大阪舉辦，規模逐漸擴大，現在已於東京和大阪兩地皆有舉辦。
赤津豐從其前身 "DLP-Battle" 便開始參戰、擔任實況解說等工作。
Aogachou 自 2017 年的第一屆 World Grand Prix 開始參戰，並榮獲第一屆世界冠軍。

弘司作品的魅力

赤津　那個時候不是還沒有「輕小說」這個名詞嗎？

友野　在那之前是被稱為「Young Adult」和「青年文學」哦。「輕小說」這個名詞是產生於 90 年代初期，並在 90 年代末期固定下來。

赤津　那時弘司老師的畫給我的印象是肌肉和骨骼的畫法和其他人不一樣。特徵是身體線條具有豐富的強弱對比，我記得我模仿過超多弘司老師的作品。現在雖然已經有很多人都採取了這種線條風格，但我記得 90 年代並沒有其他人有類似的畫風。

弘司　原來您對我有那樣的印象呀。我還是第一次聽說。

赤津　不不不，有一次聚餐的時候，我曾經特別熱情地向您提過這件事。不過因為說得太過頭了，導致氣氛很不好，所以在回去

的電車上後悔不已。我當時間道「那種線條風格是參考了誰的作品嗎？」，您回覆說沒有特別參考過什麼。那時我不知道弘司老師原本就是動畫製作者，甚至聽說他是アニメアール動畫工作室的吉田徹＊老師的後輩。
　我想當時的奇幻類插畫有動畫製作者和漫畫家風格的插畫；也有末彌純＊老師和油畫那種繪畫風格的插畫，這兩種不同系統，不過看起來弘司老師把兩者的優點都結合得很好呢。

弘司　原來我們真的有好好地聊過這件事呢（笑）。我確實有刻意去將兩者的優點都呈現出來。你能注意到，我覺得很開心。

赤津　如果是動畫製作者的話，結城信輝＊老師的風格也給人朝向這個目標的印象。

弘司　確實是這樣也說不定。

友野　如果說與 SNE 相關的工作的話，「Ghost Hunter 拉普拉斯的惡魔」（原案：安田均，著：山本弘）這部小說的初版封面是結城老師的作品，但在改版的時候，封面換成是弘司老師的作品了，不過當時我記得沒有讀者提出感到有違和感之類的意見。

赤津　明明兩位老師的風格明顯不同呢。

友野　就是說嘛。

赤津　感覺技法的部分也都在不同的次元裡呢。在我老家有一間堆滿物品的開不了的房間，裡面就有弘司老師的作品，「ザンヤルマの剣士」也有到第 4 集左右。

弘司　「ザンヤルマの剣士」是麻生俊平＊老師的小說，以前是在富士見書房的奇幻文庫出版的。我自己也很喜歡這個系列，畫了好幾年。

赤津　在那間開不了的房間裡的藏書中還有鋼彈的遊戲書哦。有一次一起參加聯合展的時候，吉田徹老師拿著帶來的卡片遊戲說「這可是弘司君的出道作品」，結果弘司老師說「不是那個哦，是鋼彈的遊戲書」，所以詳細地問了一下怎麼回事，沒想到就發展成了「啊，那本書我有哦」。

弘司　那本書出版的時候，我是模型雜誌『HabbyJAPAN』的插畫投稿常客，和我熟識的編輯部問我要不要試著畫畫看遊戲書的插畫。當時我還只是高中生，這是我第一次接到商業雜誌上的描繪工作。

伊東　對我這一代來說，奇幻小說流行的時候還在學生階段，很喜歡看剛才Aogachou老師拿著的「色彩王國」這類雜誌裡面的插畫，小說也是先從有喜歡的插畫家插畫的作品開始讀起，弘司老師是我很一直很憧憬，經常臨摹插畫的繪師。除此之外，我也是看著豬股睦美老師的淡彩插畫風格長大的孩子，像現在這樣能夠

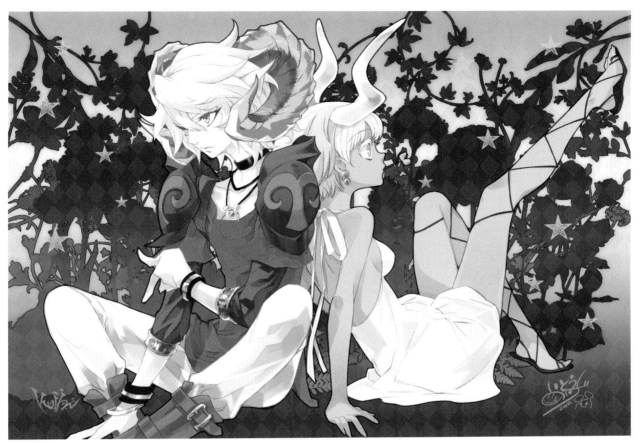

弘司和伊東雜音的合作插畫。主題是「星座的擬人化」。

和各位知名老師一起交流，總覺得有點不可思議。

弘司 伊東老師筆下畫的是可愛又漂亮的角色，但以前給我看同人誌的作品時，卻都是很有男子氣概、帥氣十足的奇幻類型角色。聽了剛才的話我就理解了。

伊東 2015 年我製作了一本星座的擬人化同人誌，當時曾經和弘司老師有合作繪製的畫作。

弘司 我們是一起合作描繪了一幅畫吧。

伊東 我負責畫草圖，然後弘司老師接著把角色描繪上去，能有這樣的好事實在是太奢侈了。顏色也是讓我來上色。後來還製作成掛毯，讓很多人都能欣賞到作品。這是我和弘司老師關於繪畫的印象最深的回憶。

弘司 我畫的是實體線稿和指定顏色，然後請伊東老師掃描成電子檔，接著再上色完稿這樣的流程。伊東老師的社團很受歡迎，能讓很多人看到，我也很開心，是一次很好的經驗。

伊東 我才是學習到不少，獲益良多。

Aogachou 我開始畫畫的時候，相較於漫畫或者動畫風格的畫，我更喜歡的是寫實的油畫之類的繪畫風格。弘司老師的插畫雖然不是如照片般的擬真風格，但是能感受到浮世繪般的畫風，感覺非常帥氣。像是背景、裝飾等等，都是只有繪畫才有的表現方式吧。在剛才提到的「色彩王國」的採訪中，弘司老師在一篇寫給立志成為插畫家的人的建議中說過：「不要一下子就從別人的作品開始切入，建議先在照片和實物中學習比較好。別人的詮釋角度是在自己繪畫的過程中用來參考即可」這句話給人留下了深刻的印象。現在也一直記在心裡呢。

弘司 我之所以把背景描繪成較有設計感，其實是因為我不太擅長仔細描繪建築物和自然物等背景。如果遇到需要描繪這樣的背景的話，心情就會變得比較低落…就在我思考著有沒有好的克服方法的時候，看到阿爾豐斯·慕夏等等作品，將以往的風景和主題經過設計安排後呈現的作畫方法，便覺得這個方向似乎不錯。還有，從這個意義上來說，我還有受到天野喜孝老師的影響。他在畫背景的時候，都以充滿設計感的方式來呈現，看起來很帥氣。這樣的做法也讓我拿來當作參考。友野老師您對我的畫作有什麼其他的印象嗎？

友野 其實我大學在美術史講座的畢業論文就是以浮世繪為主題撰寫的。所以剛才我一邊聽著Aogachou老師說就像浮世繪一樣，一邊想著「沒錯沒錯」。我的畢業論文寫的是月岡芳年這一歌川派的浮世繪師，我覺得他將明治初期西洋畫技法融入浮世繪的做法和弘司老師有一些相通之處。

在浮世繪的初期，有一位名叫鳥文齋榮之的繪師把人物的身體都描繪成 9 頭身左右。給人的印象是和弘司老師的角色類似，都

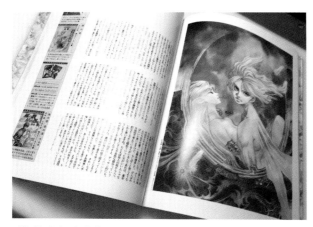
「色彩王國 3」訪談內容（美術出版社・1999）。

有一種筆直地拉伸、俐落地彎曲的感覺。

弘司　雖然我沒有直接受到浮世繪的影響，但是我喜歡能讓人感受到獨特流動感的人物描繪方式，聽您這樣說我很開心。

＊吉田徹（1961-）動畫師・機械設計師。有限會社アニメアール動畫工作室所屬。自 1980 年代開始活動，特別擅長於機械設計，以「裝甲騎兵」、「蒼之流星 SPT 雷茲納」等作品的機械作畫而聞名。

＊末彌純（1959-）插畫家。以油彩的表現手法來參與製作遊戲和小說的視覺效果工作。以電腦遊戲「巫術」系列的怪物設計和概念視覺設計而聞名。也擔任栗本薰的「豹頭王傳說」系列的插畫繪製工作。

＊結城信輝（1962-）動畫家、插畫家、漫畫家。擔任許多動畫、遊戲的角色設計、作畫導演等工作。近年來，透過「宇宙戰艦大和 2199」（TV 版/劇場版）的角色人物設計、總作畫導演等工作而為人所熟悉。

＊麻生俊平 小說家。雖然屬於輕小說類型，卻以冷硬派的文體，創作了很多奇幻和 SF 科幻作品。除了「ザンヤルマの劍士」之外，還有「ミュートスノート戰記」、「無理は承知で私立探偵」、「ホワイト・ファング」等系列作品。

確立了日本的奇幻插畫風格

友野　弘司老師最早得到的插畫工作是 RPG replay 記事小說的雜誌報導插畫。對我來說那也是第一次在商業雜誌上發表大量文章的工作。那是一種將同期進入 SNE 公司的夥伴們實際遊玩 TRPG 的過程，以會話形式記錄下來的文章，本來沒有商業發表的預定，寫著寫著，後來就因緣際會被刊登成商業報導了。當時的「RPG 雜誌」主編，同時也隸屬於 Group SNE 的村川忍主編對我說：「插畫就由弘司老師來畫吧。」如果真的可以拜託弘司老師就好了，但人家可是頂尖的老師，我覺得應該請不到吧，所以就隨口回答道：「那就麻煩您了！」。之後，我拿著完成的長篇小說投稿到剛剛創刊不久的角川 Sneaker 文庫，獲得出版的機會，被問到「插

畫要怎麼辦呢？」，當然二話不說回答：「請弘司老師來畫吧！」，給編輯看過畫後，對方也覺得很好，於是就這麼順利地定案了。那個時候我借給編輯當資料參考的「RPG 雜誌」到現在都沒有還給我，所以我身邊反而沒有自己的出道作品（哭）。

弘司　最初的雜誌名稱是「TACTICS」，封面是軍事和科幻風格的厚重畫風，當時的主編告訴我「以後想要改變一下過於硬派的形象」。

友野　是啊，原來雜誌的內容是以一種被稱為 War Game 的戰爭模擬遊戲為主。到了 90 年代初期改變成了「RPG 雜誌」。

弘司　對我來說，當時對於描繪女性角色還沒有什麼自信，挑戰性很高。所以和村川主編商量了如何描繪的策略，最後總算討論出要描繪一個一邊跑在沙灘與海浪的交會處，一邊回頭微笑著的精靈族的女孩子。後來描繪女孩子的畫才漸漸增多了起來。

友野　自從弘司老師的畫開始刊登在雜誌上之後，終於自過去翻譯出版歐美奇幻的印象中，開拓出屬於日本的奇幻，而且還是作為新一代我們的原創奇幻繪畫風格。同為先驅者的還有「羅德斯島戰記」的出淵裕＊老師，出淵老師的畫風給人有來自動畫片的印象，而弘司老師的畫風則好像有再加進了一種不知道什麼不同東西的印象。特別是在冒險、劍、女孩子這一部分，弘司老師巧妙地創作出一種既不是托爾金＊，也不是霍華德＊，而是屬於我們的全新奇幻繪畫風格。

Aogachou　高中的時候，我曾經因為想要看外國的奇幻繪畫，所以去了棋牌遊戲店。結果在「魔法風雲會」和「戰錘」之間看到了「Ghost Hunter」的插畫。日本的奇幻這樣的氛圍對我來說很新鮮，印象很深刻。

弘司　我以前也畫過「魔法風雲會」的卡牌插畫。那是以三國志為主題的卡牌，想要尋找日本的插畫家，於是就介紹到我這裡來了，當時我對於卡牌畫面應該要如何呈現這方面著實苦惱了許久。我畫了自以為很帥氣的美型男子草圖交了出去，但是被說看起來像女性角色，要求重畫一次。這才知道外國人認為的美型男子容貌和自己的感覺不同，還挺有意思的呢。

友野　說到這裡，我首先浮現在腦海裡的代表性事例就是天野喜孝＊老師描繪的艾爾瑞克（Elric）。外國人的畫風看起來會給人一種不同人種的怪物感覺，但天野老師筆下的畫風相當美形，也許當時全世界都會覺得這幅畫到底是怎麼回事也說不定。

弘司　我以前的用色其實相當樸素。我自己心裡面稱呼那段時間為「灰色時代」。在我還是「Hobby JAPAN」的投稿常客時期，受到同樣是投稿常客的 Egplaant、以及後來設計了「艾莉的鍊金工房」系列角色的山形伊佐衛門老師的影響。我想要學習他們使用與其說是大地色，倒不如說是樸素卻給人鮮明的印象色彩，但完

全不得要領，只是讓畫面變得偏向灰色而已。在我想辦法解決這個問題的過程中，最終變成了現在鮮豔淺色的用色風格。

　　我設計的角色人物，以前也被編輯說過「雖然很好看，但是不夠亮眼」好像什麼都會但都不精通，其實我也很想要有只靠角色風格就能一決勝負的特色。當時活躍於第一線的豬股睦美＊老師和天野喜孝老師只要一把角色放上畫面，整個畫面就會變得既帥氣又華麗。因此我在描繪的時候，總是心裡念想著這件事。也因為這樣，筆下角色的個性風格也跟著呈現出來了吧。我也非常喜歡海外的藝術家，受到了亞瑟·拉克姆＊和法蘭茨·馮·拜勞斯＊的影響。遊戲書在當時很流行，我覺得像是「火吹山的魔法使」中描繪的畫面都很帥氣好看。我覺得以上這些事物通通混合在一起，最後就形成了我的繪畫風格了。

編輯　出道的時候和現在有什麼變化嗎？

弘司　我可以說是在獲得周圍的人的肯定下建立了一個時代，至今還有從那時開始的粉絲們一直熱心地支持著我，雖然我覺得是從那些粉絲，以及當時的工作繪畫中培養出現在的我，但我不能只是停留在那個時代，經常會有想要不斷進化的意識。

　　雖然以前的畫風和現在的畫風是不一樣的，但是既然畫的內容仍然同樣是以人物為主題，我覺得也有共通的部分，所以我希望自己能在自我認可的同時，不斷地有新鮮的進化。

水彩畫和數位作畫表現

弘司　以前用傳統手繪還是理所當然的時代，不知道怎麼做才能畫出像喜歡的藝術家那樣的作品。只能一邊想像一邊畫，但還是畫得不好。於是便試著用一下豬股老師和天野老師使用的水彩紙，像這樣不斷摸索試錯，終於完成的屬於自己的技法。所以一到了關鍵時刻，難免都還是以自己比較有自信的傳統手繪方式為主。雖然數位作畫很方便，也有很多很棒的地方，但是我還沒有足夠的學習，操作起來戰戰兢兢的，所以水彩作品的比例還是很高。

　　偶然看了 Wacom 公司的「Drawing with Wacom」中伊東老師的影片後，跟著模仿畫了一次「原來是這樣做的啊」，但因為心裡對水彩還是比較有自信，反而不能很好地轉換作畫工具，這樣真糟糕。明明有些技法只有數位作畫才能呈現，我也覺得那很有魅力，但是我的頭腦太過僵硬，老想著要用數位工具原封不動呈現水彩能做的事情，造成學不好的結果。

伊東　雖然弘司老師說也會以數位工具作畫，但是身為粉絲還是希望看到老師能用水彩來描繪。我希望老師能將當時令人印象深刻的透明感和纖細畫風一直持續下去。

弘司　和伊東老師一起參加過的「繪師 100 人展＊」雖然是不定期的，但是我也有被邀請過好幾次。我想可能因為我都是用傳統手繪來畫才會獲邀參展，所以我覺得我一直以傳統手繪為主真是太好了。

＊出淵裕（1958-）從動畫的機械設計開始職業生涯，擔任動畫和特攝的角色設計、動畫導演等工作，並且還參與漫畫和插畫的繪製。在負責插畫的「羅德斯島戰記」中，因為將精靈的耳朵設計得較長而廣為人知。

＊J.R.R. 托爾金（1892-1973）英國作家，作為「魔戒（原名 The Load of The Rings）」、「哈比人」的原作者而聞名於世。

＊勞勃·歐文·霍華德（1906-1936）美國的動作奇幻小說代表作家。在「王者之劍」系列中，確立了劍與魔法的動作劇情英雄奇幻作品類別。

＊「The Warlock of Firetop Mountain」系列的第一卷作品於 1982 年在英國發行，被認為是遊戲書的鼻祖。日本版於 1984 年由社會思想社出版。封面插圖是 Peter Andrew Jones（1951- ）。

＊天野喜孝（1952-）畫家·插畫家。15 歲進入龍之子製作公司，參與設計了「科學小飛俠」、「救難小英雄」等動畫角色人物設計。1982 年獨立，擔任多部小說的裝幀畫和插畫以及 RPG「最終幻想」的角色設計。

＊豬股睦美（1960-）插畫家。以動畫家的身份開始職業生涯，並從藤川圭介著的「宇宙皇子」系列插畫轉換跑道至插畫家。因遊戲「傳奇」系列和動畫「機動神腦」的角色設計而知名。

＊亞瑟·拉克姆（1867-1939）英國的插畫畫家。藉由「格林童話」、「愛麗絲夢遊仙境」、「尼伯龍根的指環」等兒童書籍的工作廣為人知。筆下描繪的妖精和動物的纖細插圖，受到極大的歡迎。

＊法蘭茨·馮·拜勞斯（1866-1924）奧地利的插畫畫家、畫家。以肉慾刺激性的畫風而聞名，憑藉版畫手法，創作了許多插畫和藏書票等作品。

赤津 弘司老師，畫材是用水彩畫到完成為止嗎？是否也會使用到壓克力顏料＊呢？

弘司 基本上我是將 Liquitex 麗可得壓克力顏料調得稀一點，再以水彩的方式使用。雖然我也會使用透明水彩顏料，但是因為塗上的顏料乾了之後顏色會變淺，或者是在乾燥的顏料上面重複疊色的時候，下層的顏色就會溶化，這些都讓我感到施展不開。壓克力顏料乾燥後會變成耐水性，即使從上面重複疊色，底下的顏色也不會溶化，顏色的變化也很少，所以我覺得壓克力顏料比較好用。

Aogachou 您還有想要嘗試其他什麼樣的畫材嗎？

弘司 紙張的部分也嘗試過各種各樣的水彩紙，結果還是 Arches 水彩紙＊最好用。Aogachou 老師用的是什麼樣的畫材呢？

Aogachou 我是透明水彩和壓克力顏料兩者併用。偶爾也會用胡粉和礦石顏料。我喜歡閃閃發光的顏色嘛。甚至曾經用過指甲油。

弘司 壓克力顏料也有不擅長的地方，像是很難讓大面積漂亮地做好漸層效果，此時我會使用水彩顏料的 WINSOR&NEWTON 溫莎牛頓的 Designers Gouch 不透明水彩。最近嘗試了能夠表現出鐵鏽的顏料。除此之外，因為想要試試看有什麼有趣的表現方法，所以一聽說有新的傳統手繪用畫材推出，就不知不覺地都買了回來。

Aogachou 觀看的角度不同，顏色也會呈現不同變化的顏料，是只有傳統手繪才有的吧。

弘司 像是珍珠色和金龜蟲色，就會根據看畫的角度不同，顏色也不同。

伊東 那就是所謂的偏光效果吧？聽起來很有趣呢。讓我也想再試試看傳統手繪了。

弘司 雖然知道是要印刷出版的原稿，但因為畫畫的時候很享受畫材的樂趣，明明印不出來，卻還是使用了金色和珍珠。有時候還害得後面印刷的調整變得很困難。在那之後，運氣很好地作品送去參加畫展，能有機會讓大家好好地欣賞原畫真是太好了。最近參展的次數增加了不少，為了能讓大家在親眼看到的時候有更多的樂趣，我現在經常會使用有特殊效果的畫材。

Aogachou 如果是數位作畫的話，會有如何表現金色、珍珠色之類的煩惱吧。

弘司 數位作畫是怎麼處理這種顏色呢？

伊東 我因為不擅長處理紋理貼圖，所以我的畫作不怎麼會去貼上紋理。但是為了看起來有那樣的效果，所以有時候用手繪的方式來呈現那樣的筆觸。就是去觀察、模仿傳統手繪時偶然形成的圖案和光影的感覺。

弘司 像我這種都是以傳統手繪的人，有時候接到來自企業的插畫委託時，居然看到訂單上很自然地記載著指定的解析度和檔案格式，那時我根本還沒有用數位工具來畫過，所以臉上就變成了「啊？」的狀態。我心裡想：既然要下單給我，以傳統手繪交件不就好了嗎？？，不過因為那是為 GungHo 公司繪製一款名為「Dodeca Online」的 MMO＊的角色和形象插畫的工作，所以說不出口「我不會數位作畫」，只好拼命學習數位作畫的方法，然後想辦法完成了委託案件。這是我有生以來第一次畫的數位畫作。那幅畫後來刊登在 pixiv 上。

編輯 所以您沒有說要用傳統手繪方式交件，而是按照訂單內容用數位工具畫出來了。

弘司 如果真的開口說想用傳統手繪來畫的話，也許有機會可以得到通融，但還是自己感到了那股無法說出口的氣氛…。就像剛才的伊東老師所說的那樣，如果想用數位作畫方式來加上傳統手繪的資訊量，那就不能用普通的畫法來作畫了。自己必須要設法去描繪出這種風格的表現，下工夫去將作品細節呈現出來。雖然數位作畫一直給人一種簡單就能做出了不起效果的印象，但事實上完全不是這樣，能夠用數位作畫來讓畫作呈現出大量資訊量

的人真厲害，再次讓我感到尊敬。傳統手繪方式只要刷水後放上顏料，在某種程度上就能輕易的增加畫面的資訊量了。

伊東 不，我覺得傳統手繪也不簡單哪。

弘司 如果是傳統手繪的畫材，偶然產生的資訊量其實本來就會很多，但是用數位作畫來表現這種東西卻很難。

赤津 畢竟在數值上傳統手繪的解析度是無限大的。

Aogachou 當我在立志投入繪畫的時候，正好是數位作畫開始流行的時候，同樣是畫畫的朋友之間都以為只要使用數位工具，就能畫出好的畫作。只要按下一個按鍵，軟體就會自動計算光源，然後完成大部分的上色。實際上如果只有按一次的話，就只能出現一道平淡無奇的漸層效果而已，讓人很失望。

伊東 數位作畫的畫面很容易表現得很廉價。

弘司 我一開始也嚇了一跳。因為我以為數位作畫應該像是魔法一樣，一下子就能夠畫出非常具有質感的畫作才對（笑）。

伊東 但是不管是誰，第一次接觸的工具一定會成為自己擅長的領域吧。從數位作畫開始接觸的年輕一代的人，可能覺得數位工具操作起來更簡單；但是對於一直使用傳統手繪的人來說，會覺得傳統手繪更容易一些，這也是沒辦法的事。

弘司 如果能讓我也能隨心所欲地呈現出只有數位作畫才能達到的表現就好了。伊東老師進入繪畫的世界從傳統手繪開始的嗎？

伊東 我的繪畫人生是在上小學之前，將透寫紙覆蓋在漫畫上面跟著模仿開始的吧。後來我也試著投稿，那個時候因為是傳統手繪的關係，所以也會曾在畫稿上貼過網點。所以我進入繪畫世界的入口是傳統手繪。

弘司 我覺得在場的各位畫家應該都是同時能夠以數位工具和傳統手繪方式進行創作的人，赤津老師您呢？

赤津 我是從高中開始慢慢地朝向數位作畫轉換的時代。當時 Windows 還不適合用來繪畫，只有 Mac 一種選擇。而且 Mac 在 Quadra 的時代價格很高，只有在學校裡才能使用數位工具作畫。

弘司 所以您也畫過傳統手繪吧。

赤津 讀了「Newtype」的 ART 探險隊的單元，知道了專業畫家都是使用壓克力顏料，所以就開始一點一點地買了壓克力顏料。色鉛筆買的是瑞士卡達 CARAN d'ACHE。那時候經常往美術材料店跑呢。當時我周圍沒有畫畫的朋友，所以完全是自學的，看著書跟著模仿，但總是失敗。看到在繪畫雜誌的文章裡出現 COPIC 麥克筆＊，我馬上就去買；得知鳥山明用的是彩色墨水＊，就去美術材料店問，才驚訝地發現：「好貴啊！」。

伊東 啊—那種心情我很了解～！

Aogachou 彩色墨水和 COPIC 是讓人憧憬的畫材呢。

弘司 不過彩色墨水經過幾年後，顏色就會褪色哦。

赤津 明明是那麼貴的東西還這樣！

弘司 大家都很紮實地經歷過了傳統手繪的階段呢。現在有很多人一開始就是使用數位工具的人。

赤津 我在連載漫畫的時候，一直到上墨線之前都是傳統手繪的呢。因為身邊沒有畫畫的朋友，所以邀請了在 mixi 遇到的年輕人「有興趣的話要不要試著做我的助手？」，結果對方說「從來沒有傳統手繪過的經驗」，於是開始的第一個星期就先讓他一直練習傳統手繪的入墨線。那孩子畫得很好，但是線條不行，甚至畫不出一條連貫的線條。不是在開玩笑吧？我記得有過這樣不可思議的經歷。

弘司 我在專科學校當講師的時候，如果直接沿用學生設定的軟體環境，以紅色線條批改的話，即使我想大筆一揮畫線也畫不出來。線條只會慢慢地出現在畫面上。

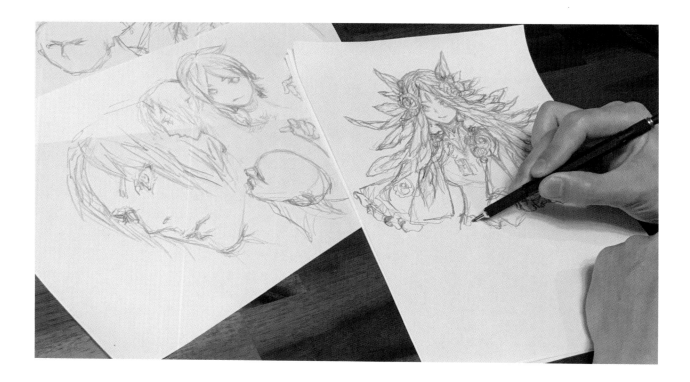

赤津　看樣子學生是把手抖修正功能開到最大了吧。對我們來說，不是都會儘量把手抖修正功能關掉嗎？

Aogachou　如果那個功能開得太強的話，就沒有自己畫的感覺了。

弘司　我覺得用軟體來補足自己不擅長的事情是很方便的，但是到了感覺不是自己畫出來的線條程度，就成了很不可思議事情。伊東老師以前是先以傳統手繪，再將線條掃描後數位作畫。後來轉移到全程數位作畫，是因為工具有所進化了嗎？

伊東　與其說是工具的進化…更應該說我已經受夠麻煩了。再加上原畫的數量太多，沒地方收納，所以就轉換為全程數位作畫了。

弘司　去除（掃描過的畫的）雜點很麻煩吧？

伊東　沒錯！就是那個！因為要耗費大量時間去除雜點，所以就放棄了。不過我還是比較喜歡以前用自動鉛筆畫的線條。我覺得數位作畫的線條很硬，太過光滑而且很無聊。最近愈來愈習慣數位作畫，也掌握了如何增加筆觸的使用方法，算是有所改善，但是一開始覺得實在沒辦法接受。

赤津　畫筆的設定確實令人煩惱。這種線條的光滑感要怎麼改掉啊？感覺線條太漂亮了。

Aogachou　雖然完成後縮小就看不見了，但是畫畫的時候感到很不舒服。

弘司　友野老師在和各種各樣的插畫家一起工作的過程中，是否有因為數位作畫的登場而改變了插畫風格的印象呢？

友野　從案件委託方的角度來看，對於以數位作畫的合作對象，確實比較容易說出「請修改重畫」這句話。如果是傳統手繪的話，在草圖的時候就要徹底將畫面固定下來，就算對於完成後的插畫有什麼意見，也有說不出口來的氣氛不是嗎。但是對於用數位工具來描繪的人，特別是年輕一代，他們總是說：「雖然已經完成了，但是如果有需要修改的地方，請隨時告訴我。」。有時也會有交件後，對方主動連絡「我修改了幾個有些在意的地方，如果可以的話請改用這個」再次重新寄送作品的情形。

　　一般的作家不會直接收到插畫作品，但是因為我在 SNE 也製作遊戲，在那裡也會有編輯和製作的工作，所以有和插畫家直接往來的經驗。我覺得年輕一代對修改稿件的抗拒很少。因此，當我希望對方加上我不小心忘記傳達的內容時，也可以毫無罪惡感地說出來。但是我好像沒有向弘司老師特別交待過什麼呢。因為老師的作品一般都能輕易超出我們的預想。

弘司　您能那樣說就太好了。對傳統手繪的人來說，如果被要求修正的話，根本就是地獄了。但是回顧過去，確實好像也沒被說過要全部重做。

友野　還有就是數位作畫的人交稿比較輕鬆。如果用傳統手繪的話，不是有掃描後還要幫忙確認色調的步驟嗎？我是在自己的工作可以變得輕鬆多少的立場上，看待數位作畫和傳統手繪的不同。所以和大家的觀點有點不同呢。從讀者的角度來看，傳統手繪和數位作畫都各自有繪師個人的魅力，所以應該沒什麼好在意的。

弘司 最近年輕的作家和插畫家都很少有機會接觸到傳統手繪的畫，但是友野老師兩方面都看了很多。

友野 傳統手繪的話，印刷和原畫會有差異，但是數位作畫一樣會有螢幕設定等輸出方面形成的不同。偶爾在別的螢幕上看的時候，我會覺得這幅畫應該不是這樣看的。

　　江戶時代以前的親筆畫作和大量生產品的浮世繪之間的差異，也就是稀有性和藝術性，很容易因為在價格方面的評價而產生混淆，如果不去意識到現在是從哪個角度來評量的話，很有可能會錯看真正的價值。

弘司 我覺得數位作畫不管在哪個階段都可以重做這點很方便。即使是我，在畫了一段時間數位作畫之後，回到傳統手繪的時候，也會有想要按下 Ctrl+z 復原的瞬間。

Aogachou 我也是。明明是用傳統手繪的，卻不自覺想要用兩根手指做出擴大畫面的動作。當然什麼也沒發生。

赤津 我也在平板電腦觸控筆的側面開關上設定了 Ctrl+z，所以在用傳統手繪的時候，不小心做出按下側面開關的動作之後心裡也是「啊啊啊，這支筆沒有啊！」。

＊繪師 100 人展 聚集了 100 位在漫畫、動畫、遊戲等在大眾文化第一線活躍的「繪師」舉辦的企劃展。於 2011 年初辦展覽後，每年都繼續舉辦。

＊壓克力顏料 使用壓克力樹脂作為溶劑的顏料，既可以像油畫一樣的堆高顏料，也可以稀釋成水狀達到類似水彩的效果，表現的手法非常廣泛。顏料本身雖然是水溶性，但是乾了之後則有防水性。

＊Arches 水彩紙 使用了法國 AWCP 公司生產的 100% 棉紙漿的高級水彩紙。紙面紋路依細緻程度分為粗目、細目、極細目，另外還有不同厚度等各種型號。

＊MMO 大型多人線上角色扮演遊戲（Massively Multiplayer Online）的略稱，是一種可以讓很多人同時登入共同空間進行遊戲的線上遊戲類型。

＊COPIC 這是由 Too 公司生產的彩色麥克筆，名字的由來是不會溶解影印碳粉的彩色筆。筆頭有刀片型的中方筆頭和毛筆狀的軟刷筆頭兩種。經常被用於漫畫和插圖的上色作業。近年來海外市場的需求增加，日本國內長期處於缺貨狀態。

＊彩色墨水 用於插圖的上色和西洋書法的墨水，這種染料類的顏色會比水彩顏料更鮮豔，透明度也更高，但另一方面，耐光性低，甚至有幾年內就會出現褪色的缺點。

在現場活動描繪的樂趣

Aogachou 弘司老師也有參加現場描繪的活動吧。

弘司 第一次參加現場描繪的活動是被赤津老師叫去參加的俱樂部活動。在那之前幾乎沒有在人前畫過，實際試著畫了之後覺得很有趣。

赤津 原來那是第一次參加嗎!?第一次就能夠用那樣的速度描繪那麼大的畫嗎？

弘司 因為主辦單位說「只是偶爾會有人過來觀賞罷了，所以請輕鬆描繪即可」，所以我才可以不至於過度緊張到畫不出來，而且因為赤津老師在我旁邊一起畫的關係，所以我可以參考現場描繪是種什麼樣的感覺，而也是一個讓我樂在其中的理由。知道有這樣的世界真好。因為那是一場以動畫為主題的俱樂部活動，所以比起平常只聽完全與動畫無關的音樂人來說，我可以發揮的空間就更寬廣了。

　　在那之後，我也參加了其他以傳統手繪方式進行的現場描繪活動，但是如果沒有當初的那第一場活動的話，可能就沒有後續了。

赤津 在那種活動上進行的現場描繪，如果不把畫作描繪到完成為止的話，客人是不會把注意力放在我們身上的。找人參加的時候我必須要避免這種事情發生，所以就要找從一開始動筆畫的時候，就能讓現場觀眾鴉雀無聲的厲害人物出來參加，所以就找上了弘司老師。

在俱樂部活動中參加的首次現場活動。

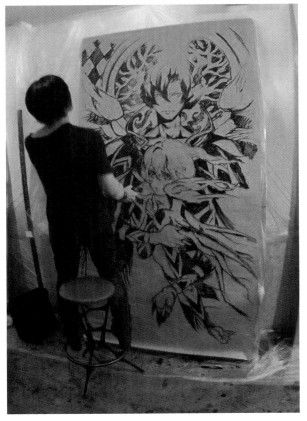

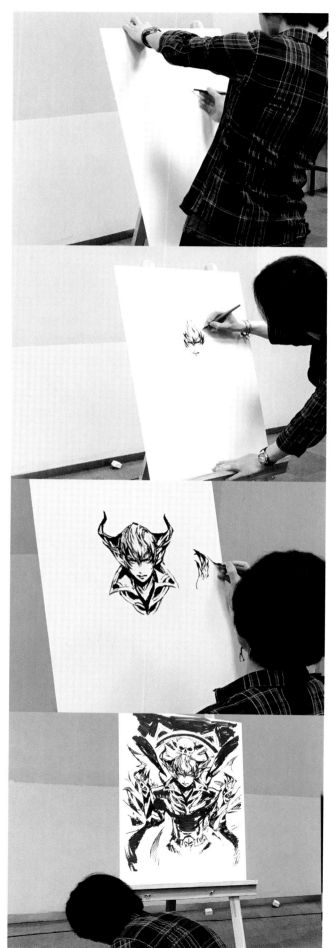

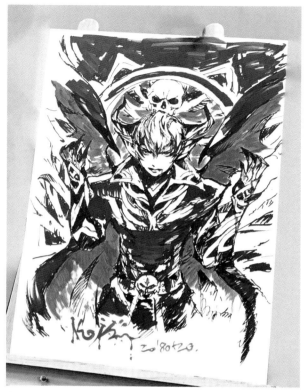

在 JAPAN COMIC ART EXPO VOL. 1 中，以 1 小時進行的現場描繪活動。

弘司 傳統手繪的現場描繪活動在看到畫作完成之前的時間非常長。數位作畫在早期階段就可以先顯示完成後的色彩，但是傳統手繪的話，因為底稿這類還不成形的作業時間很長，所以都很擔心大家會不會覺得無聊。

在京都電腦學院的委託下，我在京都的動畫活動「KYOMAF」（京都國際漫畫・動畫博覽會）上和藤ちょこ老師進行了一場傳統手繪和數位作畫的合作，活動概念是兩人分別描繪後再合體組成一件作品，在我的作品甚至還未成形的狀態下，藤ちょこ老師的部分卻越來越接近完成，當時真的讓我很著急呢。由於切身感受到傳統手繪和數位作畫的差異，我覺得必須要改變畫法。得去尋找即使是以傳統手繪的方式，也能夠先呈現出完成後的狀態，再去做其他描繪的方法。

編輯 伊東老師有在人前畫過嗎？

伊東 這我沒辦法⋯。我曾經在海外的動漫展的活動上畫過一次，但是畫得不好。實在太難了。

弘司 那場活動我也看了。Wacom 公司不是也有舉辦類似的活動嗎？

伊東 進行得完全不順利，簡直是亂七八糟。

友野 我覺得現場描繪是很不錯的活動呢。還有直播繪畫過程也很好。哪像我這個作家，就算直播寫文章根本沒人想看（笑）。

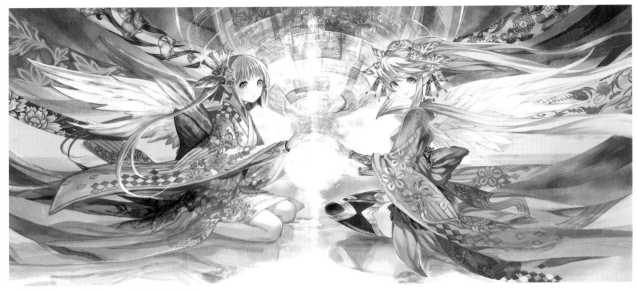

在 KYOMAF 中，與藤ちょこ合作的現場描繪。

聊聊今後的發展

弘司 我一直很感謝能讓我畫小說的插畫和遊戲的繪畫這樣的委託工作，也希望以後還能持續下去。不過最近網路上也增加了很多可以自己發表和製作銷售的場所，我想如果我也能夠積極地活用就更好了。我可以製作自己喜歡的作品，然後直接送到想要的人那裡。另外，雖然我不確定自己能不能做得來 Youtuber 之類的事情，但是我也想加入發表個人影片的行列。我是真的很想增加一些畫自己真正想要畫的機會。

友野 我還想再和弘司老師合作寫小說呢。不是受業主委託的工作，而是想兩個人一起企劃再帶去出版社提案。

赤津 我覺得弘司老師是很有服務精神的人。當初被問到在現場的繪畫活動需要畫多大尺寸的畫作比較好時，我回答「越大越好」，結果弘司老師就用高達 2 公尺的紙張畫成了一幅可以碰到天花板的超大畫作。我覺得是老師就是會願意去回應這樣的要求的人吧。以後還有很多事情要再拜託您了。

伊東 聽了這次座談會上的談話內容，我覺得很多都是我目前正在做的事情的基礎核心部分。不管是更有設計性的完成一個角色人物，或是無意識中可以納為己用的範例也很多。雖然我很喜歡弘司老師描繪的美少女，但是我也很憧憬美男子的畫法，所以想要讓老師筆下的美男子可以和自己畫的男性角色同台演出。

我想看更多帥哥。請老師和我一起製作少女遊戲吧。

Aogachou 我希望今後也能創作出更多的作品。如果能有一間畫廊之類的地方，可以隨時看到弘司老師的原畫就好了。

弘司 因為我覺得只有我一個人的話，談話的內容就會太過狹隘，所以這次才以座談會的形式邀請大家一起參加。再次聽到大家對我的印象，從中發現到了很多連自己都不知道的事情。能和大家聊天我很開心，讓我得到了良好的刺激，我會把它作為創作的動力來源。

在期待大家今後活躍的同時，我也會更加努力的，今後也請多多關照。今天謝謝大家了。

List of Works in this artbook

刊載作品一覽

刊載頁碼		作品名稱	初次發表年份	技法
	Original Works			
4		幻粧 幻獸神話展IV 參加作品	2017	壓克力顏料・水彩
5		魔夢 幻獸神話展II 參加作品	2015	壓克力顏料・水彩
6		Phantom Waltz 幻獸神話展III 參加作品	2016	壓克力顏料・水彩
8		月影之魔法 幻獸神話展VII 參加作品	2020	壓克力顏料・水彩
9		Moon Lovers 幻獸神話展V 參加作品	2018	壓克力顏料・水彩
10		無題	不明	壓克力顏料・水彩
12		無題	不明	壓克力顏料・水彩
14		羽姬	不明	壓克力顏料・水彩
15		LITTLE WING 畫集「LITTLE WING」封面插畫	2006	壓克力顏料・水彩
16		棲息於夜色之王 畫集「LITTLE WING」封面插畫	2006	壓克力顏料・水彩

刊載頁碼		作品名稱	初次發表年份	技法
18		無題 KYOMAF：與藤ちょこ合作現場即時繪製	2013	壓克力顏料・水彩
20		PUZZLED WING	不明	壓克力顏料・水彩
21		十五夜 兔姬 繪師 100 人展 03 參加作品 © 產經新聞社/弘司	2013	壓克力顏料・水彩
22		舞姬 繪師 100 人展 01 參加作品 © 產經新聞社/弘司	2011	壓克力顏料・水彩
24		雅羽 繪師 100 人展 08 參加作品 © 產經新聞社/弘司	2018	壓克力顏料・水彩
26		羽翼、花朵與黑暗 繪師 100 人展 04 參加作品 © 產經新聞社/弘司	2014	壓克力顏料・水彩
28		楓姬 繪師 100 人展 02 參加作品 © 產經新聞社/弘司	2012	壓克力顏料・水彩
29		無題	不明	壓克力顏料・水彩
30		無題 去吧！我的機械展 神話篇 參加作品	2018	壓克力顏料・水彩
31		無辜的長角怪 日本橋 14 人展 參加作品	2018	壓克力顏料・水彩
32		無題 ALL Gamers 第 2 集 撰稿 © 冒險企劃局	2019	壓克力顏料・水彩
33		無題	2006	壓克力顏料・水彩

刊載頁碼		作品名稱	初次發表年份	技法
34		無題	不明	壓克力顏料・水彩
35		無題	不明	壓克力顏料・水彩
36		流羽 繪師 100 人展 02 參加作品 © 產經新聞社/弘司	2019	壓克力顏料・水彩

Sketches & How to Draw

48		翼之輪舞	2020	壓克力顏料・水彩

Commercial Works

62		「Ghost Hunter 13」 盒裝封面插畫 © GROUP SNE	2013	壓克力顏料・水彩
63		「Ghost Hunter 03」 盒裝封面插畫 © GROUP SNE	2017	壓克力顏料・水彩
64		「Ghost Hunter (2) 帕拉塞爾蘇斯的魔劍【完全版】」 封面插畫 © GROUP SNE	2014	壓克力顏料・水彩
65		「Ghost Hunter 13 擴張版 1 『七大罪』」 盒裝封面插畫 © GROUP SNE	2014	壓克力顏料・水彩
66		「Ghost Hunter 03 『胡迪尼逃生術！』」 盒裝封面插畫 © GROUP SNE	2017	壓克力顏料・水彩
67		「Ghost Hunter 13 擴張版 2 『拉普拉斯的惡魔』」 盒裝封面插畫 © GROUP SNE	2014	壓克力顏料・水彩
68		IOS/Android app「阿爾格林加的魔海」 遊戲標題插畫 © UNBALANCE Corporation © GROPU SNE	2020	數位作畫

刊載頁碼		作品名稱	初次發表年份	技法
69		「Tokyo NOVA The Detonation Supplement Grand × Cross」 封面插畫 © KOJI / FarEast Amusement Research Co., ltd.	2003	壓克力顏料・水彩
70		「Tokyo NOVA The Detonation Supplement Night Watch」 封面插畫 © KOJI / FarEast Amusement Research Co., ltd.	2009	壓克力顏料・水彩
71		「Tokyo NOVA The Detonation Supplement Outer Edge」 封面插畫 © KOJI / FarEast Amusement Research Co., ltd.	2011	壓克力顏料・水彩
72		「Tokyo NOVA The Detonation Supplement Replay Vanity Angle」 封面插畫 © KOJI / FarEast Amusement Research Co., ltd.	2010	壓克力顏料・水彩
73		「Tokyo NOVA The Detonation Supplement Beautiful Day」 封面插畫 © KOJI / FarEast Amusement Research Co., ltd.	2008	壓克力顏料・水彩
74		「Tokyo NOVA The Axleration Rule Book」 封面插畫 © KOJI / FarEast Amusement Research Co., ltd.	2013	壓克力顏料・水彩
75		「Tokyo NOVA The Axleration Supplement Cross the Line」 封面插畫 © KOJI / FarEast Amusement Research Co., ltd.	2014	壓克力顏料・水彩
76		「Tokyo NOVA The Axleration Supplement Behind the Dark」 封面插畫 © KOJI / FarEast Amusement Research Co., ltd.	2015	壓克力顏料・水彩
77		「Tokyo NOVA The Detonation Haven Down Below」 封面插畫 © KOJI / FarEast Amusement Research Co., ltd.	2011	壓克力顏料・水彩
78		「Tokyo NOVA The Axleration Supplement Skill Dictionary」 封面插畫 © KOJI / FarEast Amusement Research Co., ltd.	2019	壓克力顏料・水彩
79		「Tokyo NOVA The Axleration Calamity Box」 封面插畫 © KOJI / FarEast Amusement Research Co., ltd.	2014	壓克力顏料・水彩
80		「Tokyo NOVA The Axleration Replay Phantom Lady」 封面插畫 © KOJI / FarEast Amusement Research Co., ltd.	2014	壓克力顏料・水彩

刊載頁碼		作品名稱	初次發表年份	技法
81		「Tokyo NOVA The Axleration Replay Angel of Death」 封面插畫 © KOJI/ FarEast Amusement Research Co., ltd.	2015	壓克力顏料・水彩
82		新裝版「Cocoon World 1」 封面插畫 © KADOKAWA	2014	壓克力顏料・水彩
83		新裝版「Cocoon World 2」 封面插畫 © KADOKAWA	2014	壓克力顏料・水彩
84		新裝版「Cocoon World 3」 封面插畫 © KADOKAWA	2015	壓克力顏料・水彩
85		「砂之眠 水之夢」 封面插畫 © 每日新聞出版	2015	壓克力顏料・水彩
86		「Ruina 廢都物語 1」 封面插畫 © Shoukichi Karekusa 2018	2018	數位作畫
87		「Ruina 廢都物語 1」 卷頭角色人物介紹插畫 © Shoukichi Karekusa 2018	2018	數位作畫
88		「聖火降魔錄 英雄百歌」 塞涅里歐／卡牌插畫 © Nintendo/ INTELLIGENT SYSTEMS	2015	數位作畫
89		「TCG 聖火降魔錄 θ (Cipher)」 B21-047 在獻身理想的結局 霸骸艾黛爾賈特 卡牌插畫 © Nintendo/ INTELLIGENT SYSTEMS	2020	數位作畫
90		「RO 仙境傳說 On Line」反叛者 形象插畫 © Gravity Co., Ltd. & Lee MyoungJin(studio DTDS). All Rights Reserved. © GungHo Online Entertainment, Inc. All Rights Reserved.	2015	數位作畫
92		「Black Jacket RPG」 REDRUM／ 角色人物插畫 © KADOKAWA	2019	數位作畫

翼之輪舞

嚴肅、風趣、懸疑、恐怖、奇幻等等，各種不同的故事情節，
在他妙筆生花的精彩運筆下，持續呈現給各位的插畫家・弘司。

在與小說家 shachi 共同合作的這個企劃中，
完成了專為本作品集全新繪製的原創故事劇情。

這是一名為了尋找「神鳥」而踏上旅程的少女的故事。

她在何處留下了足跡？

在她的眼中映著怎麼樣的風景？

而且，她會與誰相遇呢…

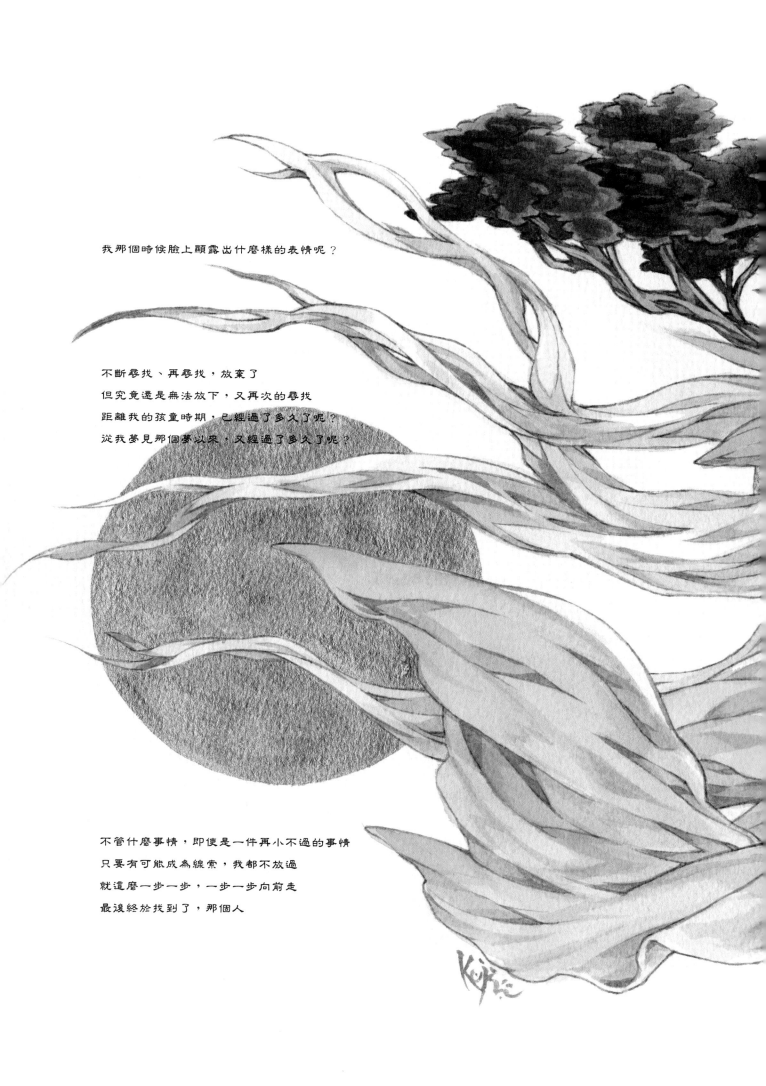

我那個時候臉上顯露出什麼樣的表情呢？

不斷尋找、再尋找，放棄了
但究竟還是無法放下，又再次的尋找
距離我的孩童時期，已經過了多久了呢？
從我夢見那個夢以來，又經過了多久了呢？

不管什麼事情，即使是一件再小不過的事情
只要有可能成為線索，我都不放過
就這麼一步一步，一步一步向前走
最後終於找到了，那個人

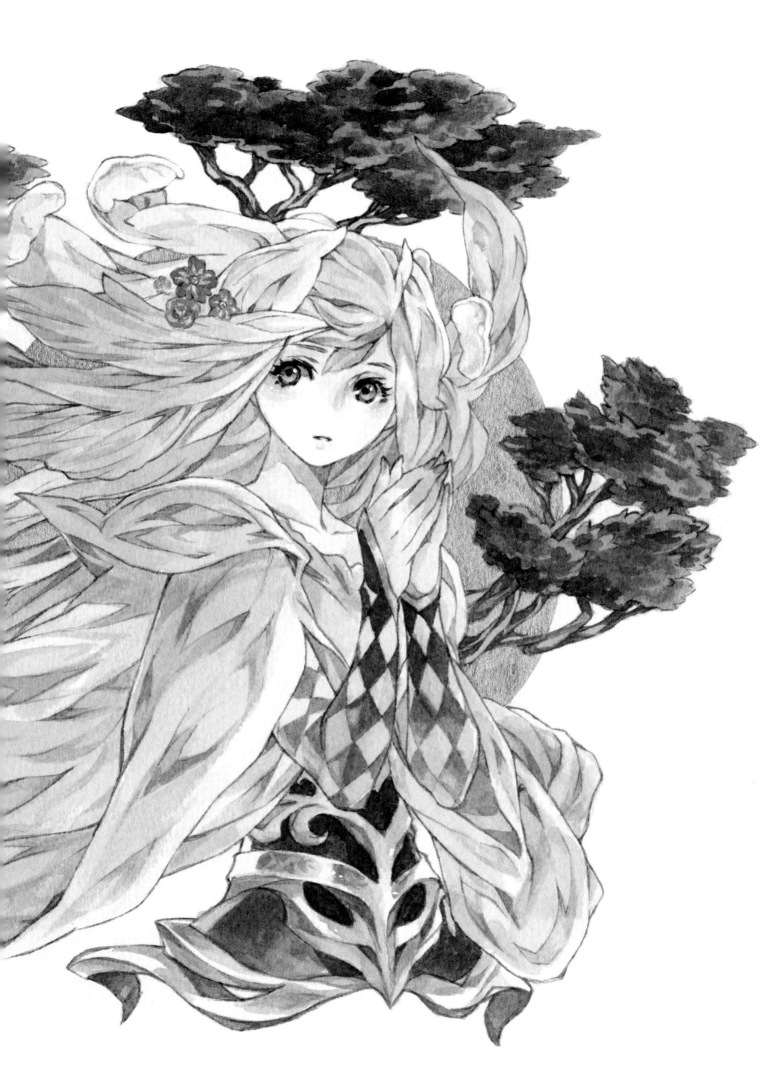

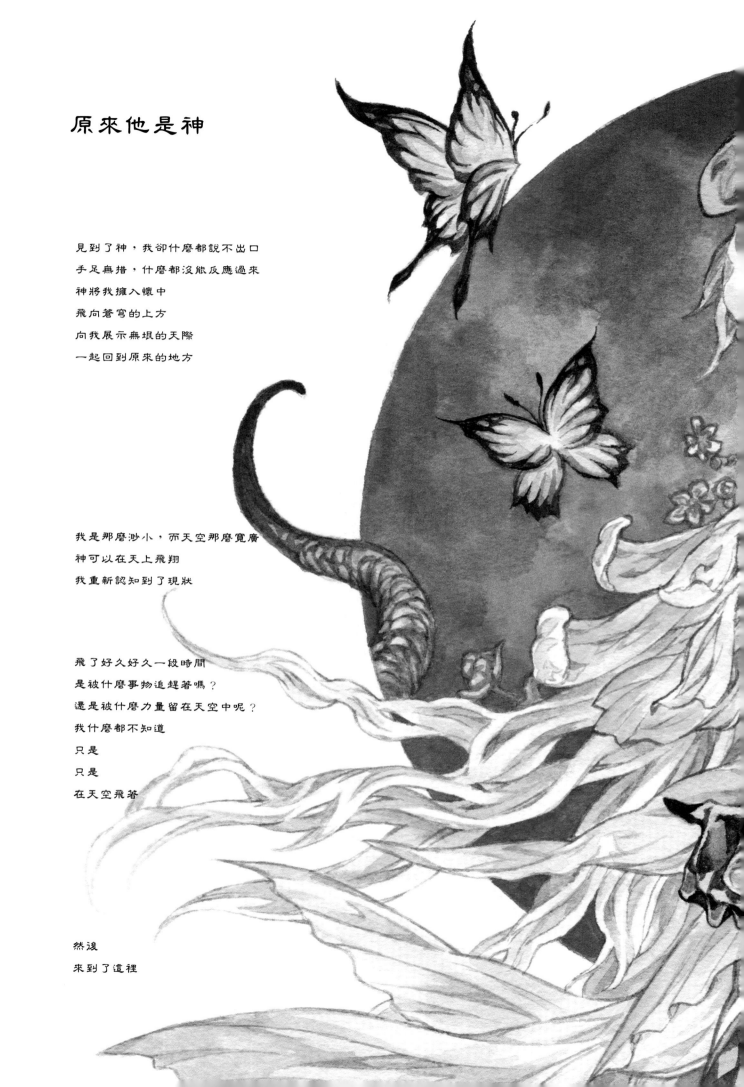

原來他是神

見到了神，我卻什麼都說不出口
手足無措，什麼都沒能反應過來
神將我擁入懷中
飛向蒼穹的上方
向我展示無垠的天際
一起回到原來的地方

我是那麼渺小，而天空那麼寬廣
神可以在天上飛翔
我重新認知到了現狀

飛了好久好久一段時間
是被什麼事物追趕著嗎？
還是被什麼力量留在天空中呢？
我什麼都不知道
只是
只是
在天空飛著

然後
來到了這裡

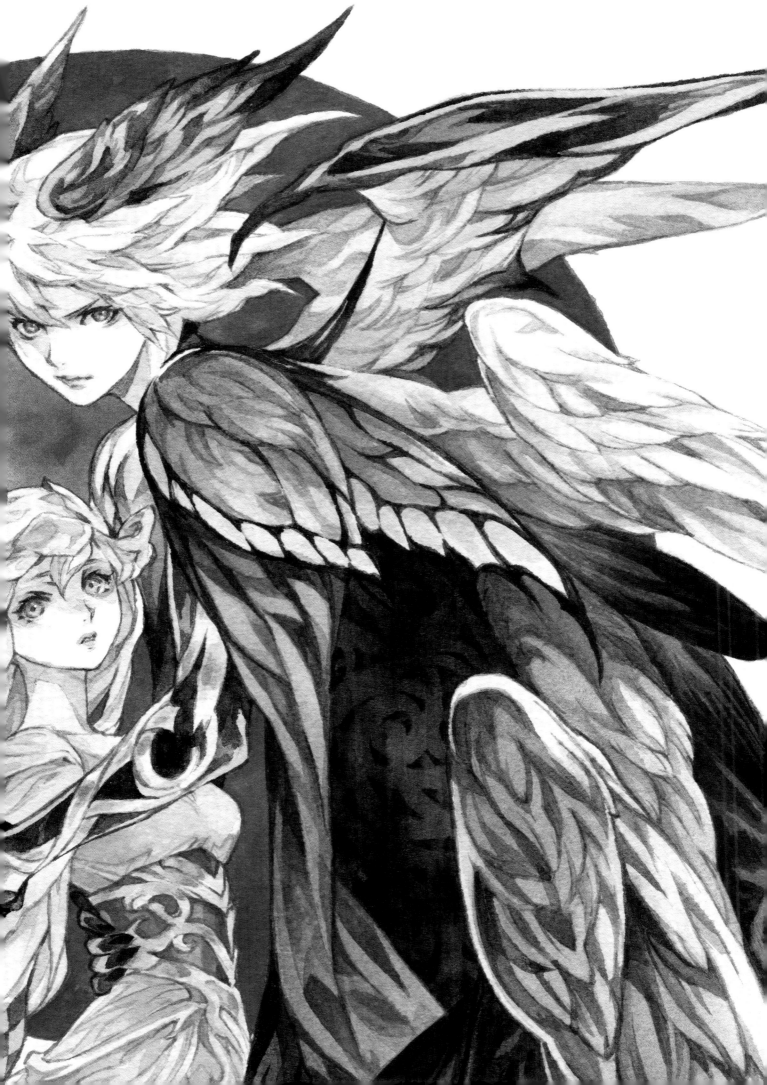

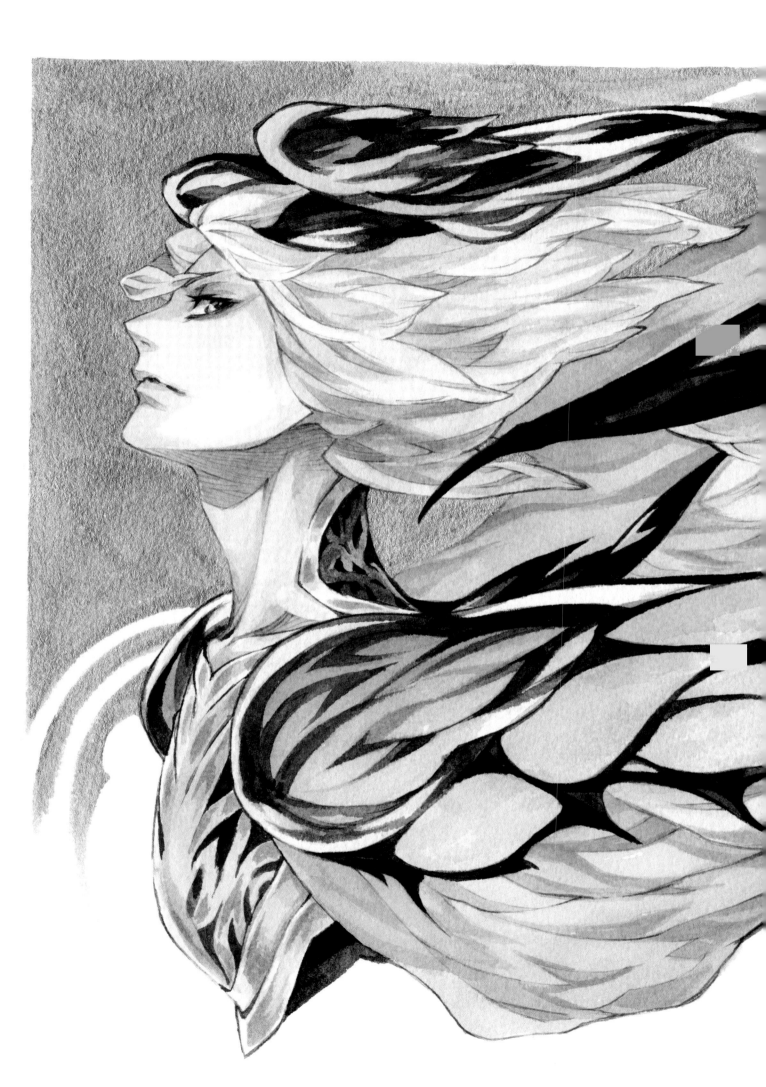

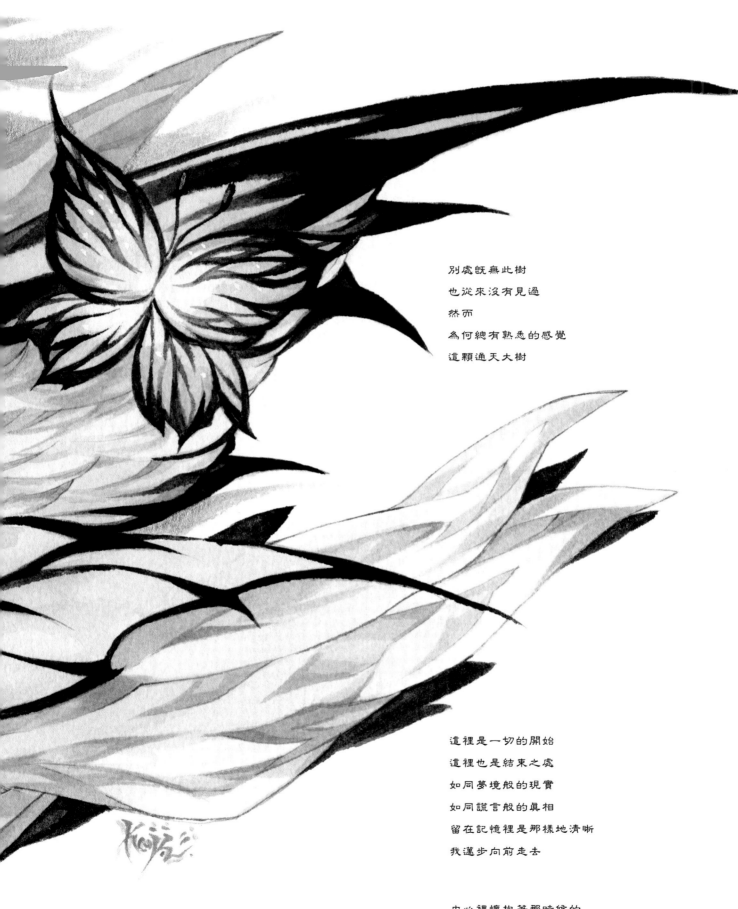

別處既無此樹
也從來沒有見過
然而
為何總有熟悉的感覺
這顆通天大樹

這裡是一切的開始
這裡也是結束之處
如同夢境般的現實
如同謊言般的真相
留在記憶裡是那樣地清晰
我邁步向前走去

內心裡懷抱著那時候的
真切的思念

The story about
"The Rondo of Wings"
written by shachi

「我是看了影片才來到這裡，真的有那樣的樹嗎？怎麼看都只是一片普通的草原而已…」

我是個有點…？奇怪的女孩子。

我想在死之前，親自看一眼小時候從奶奶那裡聽到的那隻鳥。

我，就只是為了這樣的目的活著。

那是大約十年前的事了。

一直以為是童話故事的劇情，突然作為現實擺放在我面前。

『在遙遠的大陸南方的一座山裡，有人在火山活動活躍起來的時候，看到了一隻巨大的鳥。』

聽到關於那隻鳥的外觀描述，我確信那是傳說中的神鳥之一一─焦明的特徵。

神鳥是真的存在的。

我確信著。

沒有那樣的事，怎麼可能呢？妳在說什麼夢話啊？那只是童話而已。

以前有過這樣的傳說呢。那不是真的。沒有證據。妳不是在做夢吧？

那是製作得很好的假貨吧。火山中的鳥？一定會死吧。

那種地方不可能有生物。等等……

聽到人們和我說了很多。

但是，我相信。

我已經相信了。

我想要相信。

於是，我踏上了旅程。

而且又在影片分享網站上，發現了那顆傳聞中有神鳥出現的大樹。

影片裡的大樹只有一棵，單獨聳立著一顆很大的樹，但是我確實看到了一個很小的物體在樹的上面飛翔。

『走吧』

線索只有那段影片。

怎麼去呢？那是哪裡？

雖然完全沒有頭緒，只知道那個帳戶的所有者是來自某個西方國家，便只依此為關鍵開始行動了。

於是，我試著想和那個人取得聯繫，但是不管怎麼等待都沒有回應。

雖然沒有回覆，但影片仍然不斷更新。

於是，特定出國家，特定出所在的州，也特定出城鎮了。

到這裡已經過了一個月左右。就在我的荷包幾乎都要空了，正煩惱著怎麼才能掙取更多的經費才好的時候，總算是…

「找到了一」

終於確定了網路上的照片，以及影片分享網站中的拍攝地點，令我興奮得搐起小跳步，是在昨天住的飯店。

「原來妳高興起來也會有這樣的反應啊？」

聽到住在另一個房間，長期相處後關係變好的女孩子這麼說了，感到有點害羞。

我搭乘巴士到達了可以仰望那片綠意盎然場所的山腳下。

「嗯…好了」

　　今天預期得走上不少路，所以我身上穿著的是襯衫搭配上衣，長褲搭配運動鞋的服裝。去爬高山的話顯得太輕便了，

　　而且穿這樣去比較高級的店裡，還有可能會被擋在門外的感覺。

　　總之就是身上弄髒了也不要緊的狀態。

　　就在這一帶了，雖然已經對此有所掌握，但接下來就必須實地用腳去尋找了。

　　心裡早有這樣的準備，於是便將身上大部分的行李都寄放在從山腳來此途中的度假小屋裡，告訴屋主說我要去散步。

　　於是屋主告訴我：

「差不多要到了祭典的時期了，不能靠近神域哦。」

「神域？」

「啊，妳不是這一帶的人嗎…？罷了，『只要不去碰觸的話』就沒問題了。」

「好的」

　　好不容易爬上比看起來更陡的山丘，看到一大片不知道是綿羊還是山羊的家畜，

　　一邊避開那些動物，一邊等著牠們移動，一邊往上走，

　　一邊往還得朝旁邊移動，往這邊走，向那邊走，就這麼散了一會兒步。

　　比從山腳下遠看的時候，像這樣走得靠近一點，更強烈感覺到，這裡好大。

「這裡怎麼這麼大啊……」

　　不管怎麼走，眼前都還是一片綠色的草原，還有坡道。

　　先往右看，再朝左看，對面有一座山，那裡有一點樹木。

「樹林？那就不是了」

　　我在尋找的是一片綠色草原中的一棵樹。

　　那樣的話，既然要找的不是樹林，所以那裡就不用去。但是，視野中看不到那顆樹。

　　所以，又再爬上坡道。上去之後又看到一片開闊草原，還有一些下坡路段。

　　既然這裡看不見，也就是說應該在那個稍微往下一點的地方吧。

　　視野既然如此開闊，但仍然看不見那顆樹，代表就是還在視野之外吧。

「絕對是這裡。只能相信了，嗯！」

　　一直找不到，心裡差點就要放棄了。這樣的狀態反覆了幾次，每次我都像自我暗示那樣重複對自己這麼說道。

　　這裡絕對有那顆大樹。

　　走著走著，走下坡道。環顧四周。

　　不知不覺地只能盯著眼前出現的地面，又來到上坡路段。呼—呼—。開始上氣不接下氣。

　　大概已經走了四個小時了吧，稍微過了中午，也成為陽光最熱的時段。

　　汗一點點地流遍了身體。

「哎呀，早知道先吃過飯再來就好了」

　　雖然只是來回走動，但身體漸漸疲憊了。

「今天還是先回去了吧…？」

　　正當我心裡這麼猶豫的時候，突然眼前的視野消失了一塊。

「是下坡嗎？」

　　走近一看，遠處能看到一棵樹。

「是那顆樹嗎？」

　　匆匆忙忙忙地撥開腳下的草叢，走向前去。

　　地面一點一點地上下起伏，視野也是一點一點地偏移錯位。

　　啊，這是…

　　一邊看著腳下，一邊邁開大步登上稍微陡峭的山坡。

　　於是，那顆樹突然瞬間逼近了視野。

我一直嚮往著那個故事。

『有一顆通天大樹。

在那棵大樹上，有著一個身上呈現出一半是藍白天空色，

一半是幽暗漆黑色的美麗生物，會將接近那棵大樹的人的記憶吃掉』

這個流傳久遠的古老故事，就是由這段敘述開始的。

我相信那不只是故事。

去了各種各樣的地方，走著、跑著。

四處打聽、調查。

好不容易找到的這棵大樹，卻已經枯萎了……。

葉子幾乎已經掉光，只留下一些茶色的細小葉片，

除了葉子以外，殘留在樹上的是較粗的樹幹和具有存在感的樹枝。枝頭什麼都沒有，更別說有什麼生物或是活動的痕跡存在。

然而那顆樹的大小確實足以讓人相信可以直通天界，

無論是怎麼抬頭仰望，都無法清楚地看到樹的頂端到達什麼高度。

那是在草原的盡頭，懸崖就在旁邊，下面是一條河水流經之處，

彷彿在警告著前來找尋大樹的人們『前方危險』。

那顆直通天界的大樹，即使枯萎了也很結實的樹幹上繫著大大的繩子，也許是代表著一種什麼信仰吧。

那根繩子和樹幹相較非常的新，和樹木的古老對比之下顯得非常美麗。

就在我剛要伸手碰觸那條繩子的時候，周圍不知什麼時候有人現身出來，將我包圍了起來。

「…妳來做什麼？」這群人中的一人，應該是像老奶奶一樣的人…

那個人戴著很深的帽子，臉看不太清楚，但是聲音有點高有點沙啞，所以我是這麼想的。

我回答了那個人。

「我看過關於這棵大樹的故事，那個…」

從何說起好呢？又要說到哪裡為止好呢？一邊想著這些，一邊思索著要說出口的字句。

「妳是外地人嗎…？可否過來一下？」

話音才剛落下，周圍的人就開始朝著我靠了過來。

沙、沙、沙。腳步聲慢慢地，確實地靠近。

好可怕。

當我正要閉起眼睛時，眼前出現一片黑暗，睜開眼睛一看，

他就在那裡。

像是要保護我一樣將我擁在懷中，一口氣飛上了天空，從大樹的樹幹朝向枝頭跳躍移動。

於是，他和我的故事就這麼開始了。

shachi

家住在江古田的皮膚黝黑人士。作家・作詞家。編劇作家・程式設計師。

著作有星海社「手のひらの露」LINE文庫「あなたの歌声が、わたしを捕まえた」等等。

Afterword 寫在後面

我是弘司。

這次有幸出版了我個人的第三本畫集。

負責企劃的玄光社、負責編輯的本吉先生、
負責設計的Aogachou老師、
為我寫出了如此美麗故事的shachi老師、
以及參與製作的相關的工作人員，我對各位的心裡只有感謝。

作品的總結出版，同時也是讓我回顧自己至今為止的歷程，
除了重溫書中收錄畫作本身相關的回憶和反省之外，
也成為了回顧自己是如何一路走來的良好機會。

我是否對誰都能夠自豪地說出自己走在這條自己選擇的道路上呢？
我給出自己的答案是「還差得遠呢！」

但這絕不是一種消極的態度，
而是要從這裡重新開始，強烈地給自己加上一種積極成長印象的宣言。
今後我也會挑戰各種各樣的事情，讓自己能夠真正自豪而努力。

衷心感謝一直以來給予我加油和支持的朋友們。
如果可以的話，希望各位能繼續守護著我的成長。

非常感謝。

弘司作品集　翼之輪舞

作　　　者 / 弘司
翻　　　譯 / 楊哲群
發 行 人 / 陳偉祥
出　　　版 / 北星圖書事業股份有限公司
地　　　址 / 234 新北市永和區中正路 462 號 B1
電　　　話 / 886-2-29229000
傳　　　真 / 886-2-29229041
網　　　址 / www.nsbooks.com.tw
E—MAIL / nsbook@nsbooks.com.tw
劃撥帳戶 / 北星文化事業有限公司
劃撥帳號 / 50042987
製版印刷 / 皇甫彩藝印刷股份有限公司
出 版 日 / 2021 年 7 月
Ｉ Ｓ Ｂ Ｎ / 978-957-9559-88-1
定　　　價 / 450 元

國家圖書館出版品預行編目 (CIP) 資料

　弘司作品集 : 翼之輪舞 / 弘司作 ; 楊哲群翻譯 . --
　　新北市 : 北星圖書事業股份有限公司 , 2021.07
　　128 面 ; 21.0×29.7 公分
　　譯自 : 翼の輪舞（ロンド）: 弘司作品集
　　ISBN 978-957-9559-88-1（平裝）

　1. 作品集

947.45　　　　　　　　　110007092

臉書粉絲專頁　　　LINE 官方帳號